北京非物质文化遗产丛书

北京宫灯

李俊玲 著

北京出版集团公司

北京美术摄影出版社

图书在版编目（CIP）数据

北京宫灯 / 李俊玲著. — 北京 ：北京美术摄影出
版社，2015.7
　　（北京非物质文化遗产丛书）
　　ISBN 978-7-80501-829-4

　　Ⅰ．①北… Ⅱ．①李… Ⅲ．①宫灯—介绍—北京市
Ⅳ．①J528.7

中国版本图书馆CIP数据核字(2015)第114877号

项目策划：李清霞
项目执行：董维东　钱　颖
责任编辑：钱　颖
装帧设计：胡白珂
责任印制：彭军芳

北京非物质文化遗产丛书
北京宫灯
BEIJING GONGDENG

李俊玲　著

出　　版　北京出版集团公司
　　　　　北京美术摄影出版社
地　　址　北京北三环中路6号
邮　　编　100120
网　　址　www.bph.com.cn
总 发 行　北京出版集团公司
发　　行　京版北美（北京）文化艺术传媒有限公司
经　　销　新华书店
印　　刷　北京国彩印刷有限公司
版　　次　2015年7月第1版第1次印刷
开　　本　170毫米×230毫米　1/16
印　　张　12.5
字　　数　180千字
书　　号　ISBN 978-7-80501-829-4
定　　价　66.00元
质量监督电话　010-58572393

北京宫灯

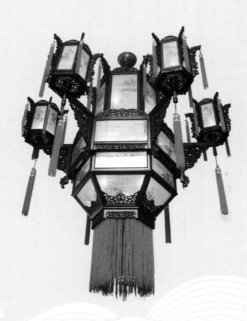

宫灯，顾名思义，就是皇宫里的灯，在中国灯具发展史上占有非常独特的地位，具有照明和装饰两种用途。它与古代建筑形式十分协调，具有鲜明的皇家制作特色，是集木艺、雕刻、漆饰、编织、绘画等多种手工技艺于一身的精湛工艺品，在我国的传统工艺品中独具魅力。它独特的风格，使整个宫殿庄严而华丽，映射出中国古典造型中的艺术之美。

2008年，北京宫灯以灯彩的扩展项目列入国家级非物质文化遗产名录。作为受国家重视和保护的传统美术代表性项目，北京宫灯具备了如下特性。

第一，北京宫灯历史悠久。

据文献记载，北京宫灯始于明朝，由浙江人士包壮行进贡给皇帝。明永乐年间，为修建北京故宫，朝廷征调了全国各地的能工巧匠为宫廷制作灯具。当时的紫禁城大量使用了品种繁多、造型各异的木制宫灯。到了清代，宫廷内务府专设造办处，其中有专为宫廷制作和修理宫灯、花灯的灯库。后来宫灯作为帝后赏赐王公大臣的礼品开始传出宫外，逐渐流入民间。

北京文盛斋的老艺人韩子兴于清光绪年间应征进紫禁城当差，为慈禧太后制作、修理宫灯及玉件木座。北京文盛斋也曾承造御用宫灯和灯彩，其仿制、改制和创制的木制宫灯逐渐行销于市，并远涉重洋。

第二，北京宫灯造型独特。

宫廷所用灯具根据造型和用途可分为两类：一是宫廷内日常照明所用灯具，即木制宫灯；二是节日及喜庆之时所用的彩灯。

北京宫灯多为龙、凤造型，讲究"龙头龙脚要活现"，最具代表性的是六方宫灯。这种灯是用紫檀木、花梨木等珍贵木材做骨架，再镶上玻璃或纱绢的画屏而制成的，有6个对应的面，

分为上扇、下扇两层。上扇宽,六角有6根短立柱,上边雕有6个龙头或凤头,六角悬有彩色穗坠,短立柱之间还镶着6块小画屏;下扇窄,有6根长立柱,立柱外侧都有镂空花牙子,内侧镶着6块长方形画屏。在纱绢或玻璃的画屏上用颜料绘制出山水、花鸟、人物等吉祥图案,十分典雅和华贵。

第三,北京宫灯工艺精湛。

北京宫灯选料精细,采用各种高级硬木和质地优良的硬杂木做灯架,再镶上玻璃或纱绢的画屏,其造型结构绝大部分承继了明清两代的传统风格。一只宫灯从设计图形、制作灯体各部分结构,到细致打磨白茬活、涂漆、画灯画,再到配以编织的灯穗等,有上百道工序,基本上都是手工操作,充分保留了传统手工艺特点,继承了中华民族古老的传统工艺之精华。

第四,北京宫灯传承艰难。

北京宫灯绝大部分工序都是纯手工制作完成的,这就要求制作者既要精通国画,还要熟悉木工,造成了传承人培养的艰难。目前,作为非物质文化遗产传承保护单位的北京市美术红灯

厂有限责任公司（内文统称"北京市美术红灯厂"），从事北京宫灯设计、制作的技术工人平均年龄为50多岁。面对机械化批量生产的市场竞争，北京宫灯的传统制作方式缺乏竞争力，影响着北京宫灯的传承与发展。

前言

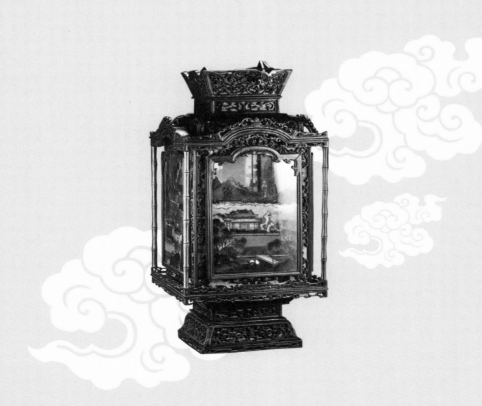

第一章

北京宫灯发展概述

第一节　宫灯起源

　　关于宫灯的来历，有这样一个传说。早年，民间一位以制灯为生的老者，每到过年的时候，就做几盏灯挂在自家门前，以增添喜庆气氛，由于灯做得太好了，惹得路人纷纷前来观赏。有一年，刚好县太爷经过，看到这家门口挂的灯精美漂亮，便让老者给他做了一对。他心里揣摸着，这物件很是新奇，如果我把它进贡给皇帝，他老人家一高兴，给我升个一官半职，岂不是美事。果然，这对灯进贡到皇宫后，还真博得了皇帝的欢心。皇帝对县太爷又是奖赏，又是加官，还把这种灯作为宫廷专用。时间久了，这"贡灯"便被叫成"宫灯"了。当然，这只是个传说而已。文献记载，春秋时期公输班（鲁班）营造宫殿时，曾用木条做支架，四周围帛，燃灯其中，虽然构造极其简单，但可以说是宫灯的雏形。

　　灯作为夜晚照明和引步的工具，在中国有着悠久的历史。远古时代，人们是借火炬照明。宋代高承所编撰的《事物纪原》中有记载："黄帝内传曰：王母授帝九华灯檠，于是灯有檠，则注膏油以为灯。明其前有也。"当时以鱼油为烛，烛外套罩，以挡风吹。以记载遗闻逸事为主的古代笔记小说集《西京杂记》中，记述了刘邦攻占咸阳、巡视秦宫的情况："高祖初入咸阳宫，周行库府。金玉珍宝，不可称言。其尤惊异者，有青玉五枝灯，高七尺五寸，作蟠螭，以口衔灯，灯燃，鳞甲皆动。焕炳若列星而盈室焉。"这是迄今为止发现的有关秦代宫中所用灯盏最为详尽的记载了。

　　汉代宫中之灯极为盛行，而且做工考究，多为青铜错金银。1968年出土于河北省满城县中山靖王刘胜之妻窦绾墓的长信宫灯，是公认的最精美的宫灯代表作之一。长信宫灯通体鎏金，宫女踞坐，着

广袖长袍，左手持灯座，右臂高
举与灯顶部相通，形成烟道。灯
罩由两片弧形板合拢而成，可活
动，以调节光的亮度和方向。长
信宫灯被认为是我国灯具工艺
品中的巅峰之作而广受赞誉。
《西京杂记》还记述了一种"常
满灯"[1]，上面以七龙五凤、芙
蓉莲藕装饰，为长安巧工丁缓
所制。

　　东汉光武帝刘秀统一天下，
建都洛阳。为庆贺这一功业，宫
廷里张灯结彩、大摆宴席，盏盏
宫灯，各呈艳姿。

▲ 汉代长信宫灯

▲ 汉代宫灯

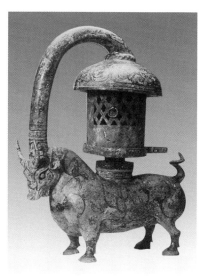

▲ 汉代错银铜牛灯

宫灯的出现是中国灯具史上的一件大事，同时也有了"上元赏灯"的习俗。隋炀帝大业元年（605年）正月十五，在洛阳全城张灯结彩，半月小息。

唐代，宫内张灯已很盛行，春节时除了宫中悬挂各种灯盏，正月十五元宵夜，皇帝、后妃还微服到民间观灯。到唐玄宗时，灯事尤盛。朝廷倡导，贵族风行，百姓效法，宫中民间，举国若狂。之后，每逢元宵节，家家华灯高挂，处处明灯璀璨，人人提灯漫游，盏盏争奇斗艳。据《古今图书集成》引《影灯记》记载：唐玄宗曾于元宵节在上阳宫大陈灯影。

宋代，灯具品类更加繁多，尤以苏杭等地制作的彩灯最为精致。在民间，正月十五元宵夜更是烛灯璀璨。词人辛弃疾有《青玉案·元夕》词："东风夜放花千树，更吹落，星如雨。"展现了杭州城万家灯火闹元宵的胜景。宋代诗人范成大也有《上元观灯》诗，描绘了"兰烛连衢千对烂，冰轮此夕十分圆"的景象。

北京曾有一座精忠庙，位于天坛北侧，现在这座庙已经没有了，只留下了"精忠庙街"的地名。这座庙是明末天启六年（1626年）左右建成的，在北京市档案馆所存1936年《寺庙概况登记表》"法物"一栏中，记录了这里曾有"梨园行喜神殿墙壁画绘该行故事共7块"，其中有一块叫"唐明皇灯节神游图"，讲的是唐明皇于正月十五神游西凉府的故事。图中叶法善背着唐明皇，驾彩云来到西凉府，只见各家檐头挂满彩灯，大人、小孩在街上观灯游戏，还有耍狮子的，十分热闹。图中还可见使者策马报送如

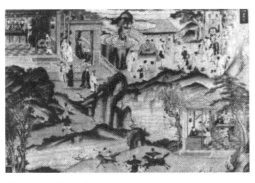

▲ 唐明皇灯节神游图

意的情景。这幅壁画说明早在唐代，民间正月十五张灯、观灯就已约定俗成，而明代所建精忠庙采用这一题材的壁画，也从另一角度暗喻明代北京地区人们对灯节、灯市的喜爱。

第二节　北京宫灯的历史沿革

一、明代的北京宫灯

明代以前，有关北京宫灯的记载不多。元末熊梦祥的《析津志辑佚》中有"正月皇宫元夕节，瑶灯炯炯珠垂结"的描述，说明元代北京皇宫内已有在元宵节制灯、张灯的规制。

据陈桥驿所编《中国都城辞典》记载：北京宫灯"始于明永乐年间，明建都北京后，征用苏杭艺人入京，制宫灯为宫中专用，随后传到宫外"。现在所见到的最早的北京宫灯是故宫博物院收藏的明朝制品。

明永乐年间，于紫禁城午门大立鳌山灯柱，还在东华门外开辟专区悬灯。

《金瓶梅词话》的编纂时间为明万历四十五年（1617年），是《金瓶梅》现存最早的版本。《金瓶梅词话》虽然是以北宋末年为背景，但它所描绘的社会面貌、所表现的思想倾向，却有着明晚期鲜明的时代特征。其中就有一段观灯的描述："只见那灯市中人烟凑集，十分热闹……金莲灯、玉楼灯，见一片珠玑；荷花灯、芙蓉灯，散千围锦绣；绣球灯皎皎洁洁；雪花灯拂拂纷纷；秀才灯，揖让进止，存孔孟之遗风；媳妇灯，容德温柔，效孟姜之节操；和尚灯，月明与柳翠相连；通判灯，钟馗共小妹并坐；师婆灯，挥羽扇，假降邪神；刘海灯，背金蟾，戏吞至宝；骆驼灯、青狮灯，驮无价之奇珍，咆哮吼吼；猿猴灯、白象灯，进连城之秘室，玩玩耍耍；七手八脚螃蟹灯，倒戏清波；巨口大鬐鲇鱼灯，平吞绿藻；银蛾斗彩，雪柳争辉。鱼龙沙戏，七真五老献丹书；吊挂流苏，九夷八蛮来进宝。双以随绣带香球，缕缕拂华幡翠穗。村里社鼓，队队喧闹；百戏货郎，桩桩斗

巧。转灯儿一来一往，吊灯儿或仰或垂，琉璃瓶映美女奇花，云母障并瀛洲阆苑……"除此之外，人物灯还有"嫦娥奔月""西施采莲""八仙过海""张生跳墙""和合二仙""福禄寿三星"等。可见明代花灯品种繁多，花样翻新，争奇斗巧，各尽其妙，灯市繁华。

明代宦官刘若愚所著、记述明晚期宫闱之事的著作《酌中志》中，记录了内臣宫眷们正月十五赏灯的细节："十五日曰'上元'，亦曰'元宵'，内臣宫眷，皆穿灯景补子蟒衣。灯市至十六日更盛，天下繁华，咸萃于此。勋戚内眷，登楼玩看，了不畏人。"

明朝末年，居京文人刘侗、于奕正合著的《帝京景物略》中，详细叙述了"上元观灯"的由来，以及明朝"上元十夜灯"的盛况："今北都[2]灯市起初八，至十三而盛，迄十七乃罢也。"观灯促进了制灯技术的发展。此书中还记载有"灯则烧珠料，丝则夹画堆墨等，纱则五色，明角及纸及麦秸、通草则百花鸟兽虫鱼及走马等"，可谓样式繁多。

明代灯市上已经出现了木框纱灯，纱绢上绘有小说故事片段。在明末金木散人小说《鼓掌绝尘》第三十三回中写道：董府灯上绘有"二十八件戏文故事。只见那：董卓仪亭窥吕布，昆仑月下窃红绡。时迁夜盗锁子甲，关公挑起绛红袍。女改男妆红拂女，报喜宫花入破窑。林冲夜上梁山泊，兴宗大造洛阳桥。伍子胥阴拿伯嚭，李存孝力战黄巢。三叔公收留季子，富童儿搬牒韦皋。黑旋风下山取母，武三思进驿逢妖。韩王孙淮河把钓，姜太公渭水神交。李猪儿黄昏行刺，孙猴子大闹灵霄。清风亭赶不上的薛荣叹气，乌江渡敌不过的项羽悲嚎。会跌打的蔡疙瘩飞拳飞脚，使猛力的张翼德抢棒抢刀。试看那疯和尚做得活像，瞎仓官差不分毫……更有那小儿童戴鬼脸，跳一个月明和尚度柳翠，敲锣敲鼓闹元宵"。[3]

明代有很多名贵的灯。在清代吴允嘉所著《天水冰山录》中记载了查抄严嵩家时的清单，称有"嵌宝银象驮水晶灯二座，上有玉盖珍

珠索络共重一百九十八两"。一座灯用近百两珍珠穿起来作为"索络",足见其名贵。在《谈往》一书中,记"玻璃"灯价时说:"明朝京师灯市……灯贾大小以几千计,灯本多寡以几万计,自大内两宫与东西二宫,及秉弄司礼,世勋现威,文武百寮,莫不挟重赀往,以买之多寡角胜负,百两一架、二十两一对者比比。灯之贵重华美,人工天致,必极尘世所未有,时平所未经目者,大抵闽粤技巧,苏杭锦绣,洋海物料,选集而成,若稍稍随俗无奇,不放出也。"[4]可见其"贵"。

从上述文献记载不难看出,北京宫灯,尤其是木制宫灯广泛应用于宫廷,是从明代开始的。明永乐年间,明成祖朱棣迁都北京后,征全国各地技艺精湛的能工巧匠建造紫禁城,并在皇宫中制作了大量造型各异的木制宫灯,就是现在,人们仍然可以看到明代的宫灯式样。明崇祯元年(1628年),宫灯的制作水平已经上升到一个更高阶段,宫廷灯匠曾用矾绢制成殿宇、车马、人物等宫廷御用装饰灯,使得宫灯这一古老的传统工艺大放异彩。

▲ 仿明式龙头宫灯

二、清代的北京宫灯

清代,宫灯的制作由宫廷内务府造办处统一管理,需要时将工匠召进宫中。造办处下设灯库,专门管理宫灯、彩

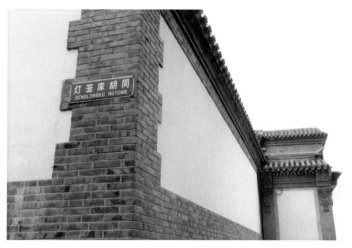

▲ 灯笼库胡同

灯、灯笼的制作、修理和收藏，现在东华门处仍有灯笼库胡同。

　　清代宫灯的另一个来源是宫外采购和地方进贡。这一时期的宫灯可以说是五花八门，形式各样，富丽堂皇。现在故宫中仍存放着许多那时候的制品，如天灯、万寿灯、天下太平灯、普天同庆灯、福字灯、寿字灯、双喜字灯、大吉灯、长方胜灯、葫芦灯等。有的以细木为架，雕刻花纹，有的以雕漆为架，镶以纱绢或玻璃，在上面绘出山水人物、花鸟鱼虫、博古文玩或戏剧故事等图案，工艺之巧，令人赞叹。

　　西洋玻璃的规模引入，将宫灯制作又向前推进了一步，玻璃更多地被镶嵌于宫灯之上。今清宫造办处活计文件内，多处记载了有关西洋玻璃引入并与宫灯相结合的史实。如据乾隆朝《宫中·进单》记载：乾隆十七年（1752年）十二月初七日，两广总督阿里衮进"紫檀画玻璃八方灯二对"[5]，反映了清代早期平板玻璃多自粤海关采买进贡清宫使用之事。同时，因玻璃价高量少，数量极为有限，而又留下了重复使用宫灯玻璃的记录。乾隆朝内务府活计文件记载：乾

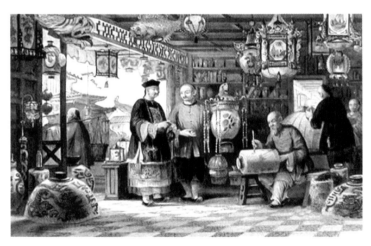

隆二十九年（1764年）正月十八日，"郎中白世秀来说，总管李裕交紫檀木画玻璃亭式灯一对（方壶胜景），紫檀黄杨画玻璃方灯二对（云），紫檀木嵌牙画玻璃方灯十对（方），紫檀木画玻璃方灯一对（司房），南漆画玻璃万国来朝方灯五对（慎），紫檀木画玻璃万国来朝方灯二对（慎），紫檀鸡翅木画玻璃方灯八对（双），紫檀画玻璃亭式方灯一对（双），紫檀木广榔木画玻璃方灯六对（藻园二对、澹泊宁静四对），紫檀黄杨木画玻璃戳灯一对（西峰秀色）。传旨：将灯上画片玻璃拆下，有用处用，另换画片。钦此"。乾隆三十年（1765年）正月二十九日，"笔帖式五德来说，总管王成桂元交原存拆玻璃换糊画片灯五十三对"。

18世纪末，英国国王乔治三世借为乾隆皇帝祝寿之名，派出以马戛尔尼勋爵为首的庞大出访团访问中国。随团画家威廉·亚历山大画了一批水彩画，其中便有宫灯作坊的描绘。

▲ 清乾隆年间的宫灯作坊

故宫里的养心殿、坤宁宫、长春宫及颐和园乐寿堂等，都悬挂过许多那时制作的宫灯，后来为了保护文物，这些宫灯均已入库收藏，

所以现在到故宫参观的游客已经看不到殿堂内悬挂的宫灯、案头的台灯和床边的戳灯了，但在慈禧曾经住过的乐寿堂内，悬挂着一对由北京市美术红灯厂复制的缩口宫灯，显示着与室内陈设的完美搭配。

清朝，元宵节的盛况不但不减于前朝，而且更具规模。乾清宫、御花园、午门外及畅春园、圆明园等处均张灯，尤其以御花园里最为热闹。厅、轩、廊、榭、台、亭、室、宫殿、殿门、回廊和石栏杆等处都悬挂起的各式彩灯，宛若星芒散天，珠光撒海。

▲ 颐和园乐寿堂中悬挂的宫灯

据记载，每逢元宵节到来之际，清宫内都要悬灯、张灯，内务府每年从农历十二月十九日，便开始分5次召工匠进宫安灯。安灯时要举行隆重的仪式，先是由宫殿监引掌仪司首领和乐队从乾清门入，至乾清宫丹陛上两边排列。营造司首领向上行跪拜礼后，敬事房和乾清门太监各一名在乾清宫檐下起标灯，乐队奏清乐，营造司太监依次为宫中挂灯。[6]

十二月十九日，宁寿宫、乾清宫、坤宁宫安挂九龙万寿天灯各一座、天球鹤灯10盏、各式万寿桌灯9对、各式万寿挂灯9对。

二十日，乐寿堂及养心殿东暖阁安挂镶金翠五色流苏玻璃大挂灯15盏、陈设桌灯11对、陈设挂灯45盏、陈设大挂灯1座。颐和轩及养心后殿安挂四方双喜字流苏玻璃挂灯12盏。

二十四日，皇极殿、乾清宫安设万寿灯各16座，皇极殿、养心殿及乾清宫前檐安大万寿宫灯各9盏，皇极门、宁寿门、养性门、乾清

门各5盏，凝祺门、吕泽门、日精门、月华门及昭仁、弘德、雨殿前檐各3盏，皇极殿、乐寿堂、颐和轩、养性殿、乾清宫等处四周廊庑配殿各处共120盏，皇极殿及乾清宫前白石甬路灯杆上各安设194盏，养心殿安设万象更新大座灯2座、玻璃灯屏1座、抱厦纱灯6盏、东西佛堂瓜式廊灯各6盏。

二十五日，漱芳斋安挂四方双喜玻璃挂灯16盏，重华宫安挂六角金兰芝宫灯14盏，静怡轩安挂隶体双喜字宫灯31盏，太极宫、翊坤宫各安设大寿字灯1座、体元殿、体和殿安挂清平五福灯、太平有象灯各1座。

二十六日，乾清宫安设调元大座灯2座，昭仁殿安挂金兰芝挂灯6盏，弘德殿陈设桌灯6盏。

正月十三日，乾清宫安挂鳌山灯1座。

在悬灯期间，宫眷们还要穿上用织有灯笼图案的丝绸做的宫装。这种丝绸俗称"灯笼锦"。元宵之夜，皇帝、皇后、妃嫔们以及王公大臣、外国使臣等，便会集在圆明园西的山高水长楼，先欣赏舞蹈、音乐、杂技、马戏等各种表演，接着观看舞灯。数百人至千余人，排成一定的队列，每人手持彩灯，口唱太平歌，翩翩起舞。彩灯摇动，忽而变成"太"字，接着转成"平"字，再转成"万"字，又换成"岁"字，最后组成"太平万岁"4字。这时，亭台楼阁，灯光闪耀，千人舞灯，变幻无穷，整个山高水长楼前汇成了一个灯火的世界。

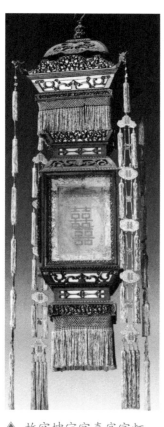

▲ 故宫坤宁宫喜字宫灯

宫内如此，宫外的皇亲国戚家中也极尽奢华。曹雪芹在《红楼梦》第十八回中，描写正月十五元春省亲回到荣国府时，看到大观园内灯光璀璨："只见院内各色花灯烂灼，皆系纱绫扎成，精致非常。上面有一匾灯，写着'体仁沐德'4字。元春入室，更衣毕复出，上舆进园。只见园中香烟缭绕，花彩缤纷，处处灯光相映，时时细乐声喧，说不尽这太平气象，富贵风流。"就连元妃都"默默叹息奢华过费"。"只见清流一带，势如游龙，两边石栏上，皆系水晶玻璃各色风灯，点的如银花雪浪；上面柳杏诸树虽无花叶，然皆用通草绸绫纸绢依势作成，粘于枝上的，每一株悬灯数盏；更兼池中荷荇凫鹭之属，亦皆系螺蚌羽毛之类作就的。诸灯上下争辉，真系玻璃世界，珠宝乾坤。"

这段描述还说明了到清朝时，除木制宫灯，宫廷造办处可能还特为宫内及皇亲国戚们制作出各种形制、各种材料的彩灯。

北京永乐国际拍卖会上曾拍卖过一对宫灯，其呈方形，高大瑰丽，通体使用识文描金技法制成。这种技法是漆器中极为奢华的金漆类品种，是在木胎上刻花或用漆灰堆起阳线花纹，花纹与漆地为同一颜色的修饰技法，因其花纹隐起，呈浅浮雕效果，这在《清内务府档案文献汇编》之《乾清宫等处灯只料估清册》中被称作"仿洋漆"。宫灯四面内镶进口玻璃，外贴宫绢，上绘四季花鸟。整个宫灯色彩典雅华丽，金碧辉煌，是清代雍正朝宫廷所用宫灯品种。

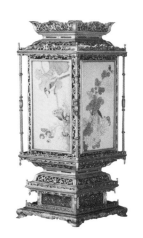

▲ 仿洋漆识文描金宫灯

　　清朝末年，民间宫灯的制作业也有了一定的发展。当时在北京前门外廊房头条就出现了文盛斋、美珍隆、秀珍隆、秀珍斋、华美斋、纯绘斋等十几家以制作宫灯、花灯、扇面、画片为业的店铺，其中最具盛名的是文盛斋，文字记载其历史可追溯到清嘉庆十一年（1806年）。

　　关于文盛斋的出现，还有一段传说。清嘉庆五年（1800年）是嘉庆皇帝之父乾隆的90寿辰，嘉庆皇帝特从各地聘来工匠，准备制作大批宫灯。不料，寿期未到，乾隆就驾崩了，被聘的工匠也被轰出宫外。这些人为了生活，合伙在北京前门外开了一间灯笼铺，取名"文盛斋"。据原北京市崇文区地方志办公室编的《城南工艺美术》中所述：当年"有两间路南的门脸，和谦祥益是对门。门脸后面有两个套间，七间房那么深，如天井似的二层楼房。在廊房头条，有分号文华阁"。后来，北京从事宫灯制作的老艺人，大多是从这里艺满为师的。

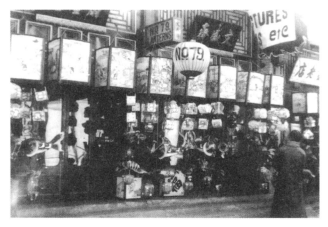

▲ 文盛斋店铺前悬挂的宫灯

　　《旧都文物略》里记载："宫中各式灯品，雕刻彩画，精美绝伦。因出于宫中特制，称为'宫灯'。流风所播，王公大臣以及各衙

署，渐相沿用。市肆中之营灯业者，因之而起。工匠画师，悉由宫中匠师传习而来。"这段话中有两个信息：其一，宫灯得名与它诞生时"宫中之灯"的血统密不可分；其二，宫灯流入民间，其技法乃至匠师都来自宫廷。

文盛斋生产制作的宫灯，在设计图形、灯体结构、打磨白茬活、涂漆、绘画灯片、灯穗等工序方面，都代表了北京宫灯制作的最高水平，文盛斋也因此成为清朝皇宫王府的御用灯铺。清末慈禧太后60大寿时，自西华门至颐和园沿途搭设灯棚，其中部分彩灯就是由文盛斋承造的。文盛斋既见证了宫灯的辉煌时刻，也经历了它由盛转衰的过程。

除文盛斋，华美斋在灯笼大街也是很有名的，其悬挂的匾额还是清代光绪皇帝的老师翁同龢的手书。对外三间门脸，后面有两个套间，再往后是六间房进深的大罩棚，用于存货或制作灯笼。

三、辛亥革命后至1949年以前的北京宫灯

辛亥革命后，振兴中国实业的呼声很高，尤其是1915年美国在旧金山召开盛况空前的巴拿马—太平洋万国博览会期间，中国报纸舆论界对博览会做了大量介绍，掀起了一股空前的"博览会热"。民国政府也希望通过参加这次博览会，重塑中国在国际上的形象。文盛斋所制宫灯也就是在这一年参加了巴拿马—太平洋万国博览会，并博得国际好评，荣获两块金黄色奖牌及奖状。由此，北京宫灯成为传统出口商品。为了开展业务，文盛斋的掌柜提倡业务

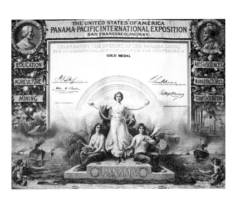

▲ 1915年巴拿马—太平洋万国博览会金牌证书

员要掌握英语，特别是专业用语。

在中国工艺美术行业，每提到某一项是具有地方特点的艺术品类时，都要提到该艺术品是否参加过巴拿马—太平洋万国博览会，而这万国博览会产生的背景是什么呢？这在有关中国博览会事业的研究文献中有着明确的记载。

1912年2月，美国政府为庆贺巴拿马运河开通，定于1915年2月在美国西海岸的旧金山市举办"巴拿马—太平洋万国博览会"。当时的美国政府比较重视中美关系，1912年年初，美国派旧金山大商人罗伯特·大赉到中国游说新成立的民国政府派人参加巴拿马—太平洋万国博览会。

正是由于罗伯特·大赉等美国人的游说和牵线搭桥，中国官方和民间对万国博览会才有了强烈的反应。朝野普遍认为，这是中国实业界观摩学习的好机会，可以促进中美之间的了解和加强中国同世界各国经贸关系的发展。虽说当时中国国内政局动荡，北京政府还是将此

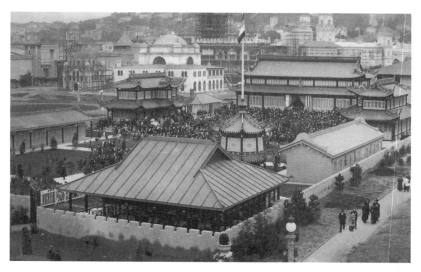

▲ 1915年3月9日，在巴拿马—太平洋万国博览会上中国政府馆开幕时全景俯瞰

事作为中国走向国际舞台的一件大事，立即成立农商部全权办理此事，并专门成立了筹备巴拿马赛会事务局，各省相应成立筹备巴拿马赛会出口协会，制定章程，征集物品。物品大致分为教育、工矿、农业、食品、工艺美术、园艺等类别，征集范围从工矿企业、学校、机关直到普通农民。为了提高各地征集人员的积极性，巴拿马赛会事务局还颁发了《办理各处赴美赛会人员奖励章程》，规定"凡各处办理出品人员征集出品赴美能得到大奖章3种以上，由本局呈报农商部转呈大总统分别核给各等勋章；能得金牌10种以上或银牌20种以上、铜牌40种以上、奖状50种以上者，由本局呈请农商部分别给各项褒奖以示奖励"；"凡办理出品人员赴美赛如能改良国际商品、倡导海外贸易确有成绩著述者，由本局查实呈请农商部转呈大总统核奖各等勋章"[7]。

北京很多工艺美术品类都积极报名参加这次博览会，文盛斋也携北京宫灯参加，并一举夺得1915年巴拿马—太平洋万国博览会的官方金奖奖牌。

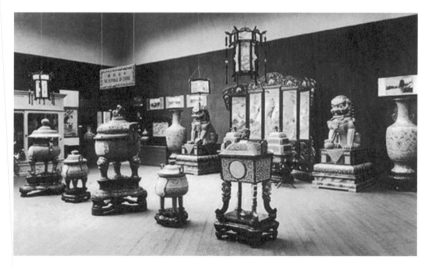

▲ 1915年巴拿马—太平洋万国博览会上展出的中国宫灯

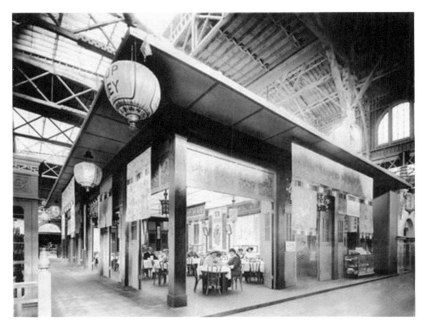

▲ 1915 年巴拿马—太平洋万国博览会展区内悬挂的中国纱灯

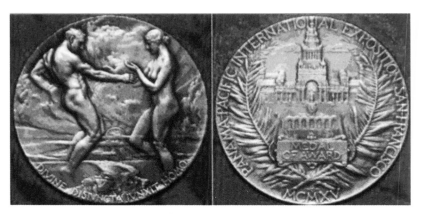

▲ 1915 年巴拿马—太平洋万国博览会的官方金奖奖牌

　　1922—1923年，北京廊房头条的灯铺店均在门口挂一只圆纱灯，上书字号。最盛时每家灯铺均有两三个作坊。1923年6月统计，这条

街上从事灯画业的店铺有13家，有百余名绘图和制作灯架的工匠，被外国人称为"灯笼大街"。七七事变后，大部分店铺被迫关闭。

这一阶段的宫灯沿袭着宫廷造办处的制作技法，其画片多出自名人之手，且内容丰富多彩。1943年2月12日《晨报》载：灯节时，"前门一带商店，虽仍例行不废，而大率乞灵电机，非不眩奇斗巧，终嫌味同嚼蜡。今唯大栅栏瑞蚨祥、廊房头条之谦祥益，尚有绢灯数百盏，应时而悬，人人品评。其制作绝精，彩画又多出名人手笔，西厢、三国、水浒、红楼之类，草绘全书事实，栩栩如生，是真无愧为美术者欤"。[8]到1948年，廊房头条的灯铺仅剩华美斋、文盛斋和文华阁3家，大多数匠人已相继转业了。

四、1949年以后的北京宫灯

1949年10月1日，为欢庆中华人民共和国成立，天安门城楼上高悬的8盏大红纱灯，是北京宫灯艺人为表达翻身解放的喜悦心情而制作的。这8盏红纱灯每个直径为2.53米，用生长3年左右、高度约3.1米以上的毛竹和鲜艳不褪色的红士林布，以及松木等材料制成，红色象征着幸福、光明、普天同庆。8盏大红灯笼装点下的天安门更显庄严、巍峨、壮观。此后北京红灯笼便流行于海内外，被很多人认为这就是北京宫灯。

1954年，崇文区灯彩业的个体手工业者在当时的卧佛寺街道组织成立了北京市文仪生产合作社，原前门区的艺人们在西打磨厂成立了北京市宫灯生产合作社。

1956年1月，灯笼大街上的文盛斋、华美斋、勤工美术厂等先后被批准公私合营。同年7月，文盛斋倡议与华美斋、勤工美术厂合并，经北京市文化用品工业公司批准，成立了北京市宫灯壁画厂，共有职工49人，后又接纳同发祥小器作及韩子兴小器作并入北京市宫灯壁画厂。

1958年，北京市宫灯生产合作社与北京市文仪生产合作社合并，成立北京市工艺木刻社。1960年北京市工艺木刻社与北京市宫灯壁画厂合并，成立北京市宫灯木刻厂。1966年，宫灯壁画从该厂分出，成立北京市宫灯厂，后一度改产电子元件，厂名为"北京市元件七厂"。1972年随着国家出口产品换汇的需求，恢复宫灯、墙纸、壁画等手工艺品生产，厂名定为"北京市美术红灯厂"。宫灯的生产有了较快发展，职工人数由建厂时的49人增加到1992年的257人，年产值由1978年的243.5万元增加到1992年的274.5万元。钓鱼台国宾馆、北京饭店贵宾楼、颐和园听鹂馆、北海仿膳饭庄、全聚德烤鸭店等都悬挂有北京市美术红灯厂的佳作。

1981年2月19日，正值一年一度的元宵节，邮政部门曾发行一套《宫灯》特种邮票，全套邮票共有6枚，邮票上的宫灯是由北京市美术红灯厂设计制作的。

20世纪80年代是北京宫灯比较辉煌的时期。1981年，北京市美术红灯厂为首都机场的首相接待厅设计制作了5盏一组的龙凤宫灯。

▲ 六方缩口宫灯

1984年国庆，北京市美术红灯厂与中央工艺美术学院开展设计招标竞赛，市政府及3位古建专家选中北京市美术红灯厂方案，让其为天安门城楼内部装饰制作吊灯24盏、戳灯12盏和壁灯12盏系列灯具。1985年为扎伊尔总统府生产了80盏木制宫灯。1987年又为北京莫斯科餐厅制作直径1.5米的宫灯。

1992年北京市美术红灯厂为日本古建公园——天华园制作的40多盏大宫灯，最大直径达20米，高悬公园各主要位置。北京宫灯还行销中国香港、中国台湾等地区及美国、法国、马来西亚等国家。

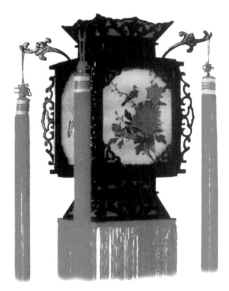

▲ 活扇球灯

1993年8月，北京工美集团选择北京市美术红灯厂作为股份合作制试点企业，于同年11月11日开始试验运行。但随着室内装饰材料的新型化，北京宫灯的生产与发展受到了限制。

1999年，中华人民共和国成立50周年前夕，北京市美术红灯厂为天安门贵宾室制作了3盏吸顶宫灯，为国庆增色不少。

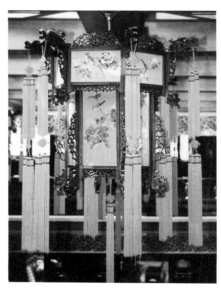

▲ 菖蒲河公园戏楼悬挂的六方宫灯

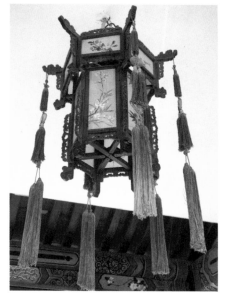

▲ 恭王府悬挂的六方宫灯

2002年，菖蒲河公园复建大戏楼，北京市美术红灯厂为戏楼特制了一批六方楸木宫灯。

2008年，恭王府准备在奥运会期间向中外游客开放，在恭王府恢宏的建筑群里，生活过许多重要的历史人物，拥有过富丽堂皇的陈设。恢复王府曾经的生活情景是艰难的，在王府管理处专家提供的图片、旧式宫灯样品的基础上，北京市美术红灯厂的技师挖掘历史资料，采访老艺人，最终以坚实的技术基础，在宫灯的选料、样品的制作、复古灯片绘制等一系列环节上一举夺标，制作完成400多盏各类型宫灯，得到文物专家及各方学者的认可和好评。

2008年，北京宫灯作为灯彩的扩展项目列入国家级非物质文化遗产名录。

注释：

[1] 常满灯：《西京杂记》"卷一·29常满灯·被中香炉"载："长安巧工丁缓者，为常满灯，七龙五凤，杂以芙蓉莲藕之奇。又作卧褥香炉，一名被中香炉。"

[2] 北都：明洪武元年（1368年）明太祖朱元璋在南京应天府称帝，国号大明。永乐十九年（1421年），明成祖朱棣迁都至顺天府，即北京，故当时称南京为南都，北京为北都。

[3] 引自李苍彦：《中华灯彩》，北京工艺美术出版社2013年版。

[4] 引自孙景琛、刘恩伯：《北京传统节令风俗和歌舞》，文化艺术出版社1986年版。

[5] 引自戴岱：《又到华灯初上时》，《收藏家》，2009年第12期。

[6] 同[3]。

[7] 引自东方申报：《世博看榜：150年世博会精彩钩沉》，上海文艺出版社2010年版。

[8] 引自钟和晏：《灯画旧事》，《中华文摘》，2010年第五期。

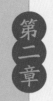

第二章

北京宫灯的制作

第一节　原材料

北京传统宫灯所用材料，随所制宫灯品种的不同、时代的变迁、新材料的出现，以及新技术的引用而有所变化。虽然珐琅宫灯、陶瓷宫灯、金属宫灯等各种材料的宫灯一直都与宫廷相伴，但北京宫灯始终以木制框架为主要材料。清代时，由于玻璃的规模引入，镶嵌着玻璃的宫灯成为高档用品，也让更多的文人尝试在玻璃的反面作画，正面欣赏。

一、主要材料

（一）木料

制作宫灯的木料根据产品档次不同，可选用不同质地的木材。

1. 高档红木

高档宫灯选用高档红木制作。所谓红木，并非某一特定树种，而是明清以来对稀有硬木的统称。根据现行国家标准，将红木划分为5属8类。5属是以树木学的"属"来命名的，即紫檀属、黄檀属、崖豆属、铁刀木属及柿树属；8类则是以木材的商品名来命名的，即紫檀木类、花梨木类、香枝木类、黑酸枝木类、红酸枝木类、鸡翅木类、乌木类、条纹乌木类。

（1）紫檀

紫檀学名"檀香紫檀"，别名"青龙木"，又称"金星紫檀""牛毛纹紫檀"等，木质甚坚，色赤，入水即沉，是中国清代宫廷家具的主要用材，最适于用来制作家具和雕刻艺术品。由于紫檀木质坚硬，加工稍微有些困难，经加工后木材表面光滑。用紫檀制作的宫灯架子，经打蜡磨光不需漆油，表面就呈现出缎子般的光泽。因此，用紫檀制作的

东西为人们所珍爱。但紫檀木材内部含水，空气湿度过低时会收缩，过高时会膨胀，所以加工前要做好脱湿处理。

（2）花梨

花梨别名"新花梨""香红木"等，属于紫檀属。其主要产地为印度、泰国、缅甸、越南、柬埔寨、老挝、菲律宾、印度尼西亚、安哥拉、巴西等国。我国海南、云南及两广地区亦有引种栽培。花梨和黄花梨是两种完全不同种类的木材，很多人会将二者混为一谈。花梨边材从黄白色到灰褐色，心材从黄褐色、橙褐色、红褐色、紫红色到紫褐色，材色较均匀，可见深色条纹。木材有光泽，具轻微或显著清香气，纹理交错，结构细而匀，耐腐、耐久性强。花梨材质硬重，强度高，干燥性良好，几乎没有开裂、变形现象。这种木材加工不难，油漆、染色、胶黏性良好。但由于产地不同等原因，有些木材交错纹理，径切面不易抛光，需要精加工。

（3）香枝木

香枝木为黄檀属，学名"降香黄檀"，俗称"海南黄花梨""海南香枝"，为我国海南特有之珍稀树种，此树种已基本绝迹。其木质坚硬、颜色不静不宣、视感极好，纹理或隐或现、生动多变，在明亮的光照下反射出金光并散发出香气。香枝木表面有光泽，有辛辣香气。其结构细而匀，强度高。木材干燥宜慢，干燥初期有少量面裂，不翘曲，耐腐性强，锯、刨等加工不难，而且切面很光滑，但锯末对皮肤有刺激，严重时可产生过敏，所以在加工时要特别防护。

（4）黑酸枝

黑酸枝是"国家红木标准"中明文确定的红木品种，与香枝木等同属黄檀属，主要生长在热带地区，多产于东南亚国家以及东非和印度尼西亚等地，心材呈栗褐色。酸枝是天然的除臭剂，因散发出酸香气息而得名，黑酸枝也不例外。此外它有明显的黑色条纹，故被称为"黑酸枝"。依其木质构造特征，黑酸枝仅次于紫檀和黄花梨，木质

结构较细，纹理很清晰，非常漂亮，仿佛层峦叠嶂的群山，抑或波澜起伏的大海，微风轻轻吹过，泛起层层涟漪，令人遐想无限。它的密度很大，所以其强度高，尤其抗弯性能好，不易变形。黑酸枝虽然密度大，加工却不难，雕刻性好，而且胶黏性也强，适宜传统的榫卯结构制作。

（5）红酸枝

北方称红酸枝为"老红木"，它与黄花梨同属黄檀属。其木质、颜色与小叶紫檀相似，年轮纹都是直丝状，颜色近似枣红色，木质坚硬细腻。它区别于其他木材的最明显之处在于其木纹在深红色中常常夹有深褐色或者黑色条纹，给人以古色古香的感觉。红酸枝强度高，抗弯，干燥性能好，板材干燥一般不产生开裂和变形，但有时会发生轻微的端裂，所以干燥速度慢。这种木材虽然硬、密度大，但锯、刨等加工不太困难，加工后表面很光洁，雕刻性、磨光性、油漆和胶黏性好。

（6）鸡翅木

鸡翅木又称"杞梓木"，是木材心材的弦切面上有鸡翅（"V"字形）花纹的一类红木，其以显著、独特的纹理而著称。鸡翅木又有新老之分。老鸡翅木肌理致密，紫褐色深浅相间成纹，尤其是纵切而微斜的剖面，纤细浮动，给人羽毛璀璨闪耀的感觉。新鸡翅木木质粗糙，紫黑相间，纹理往往浑浊不清，僵直无旋转之势，而且木丝有时容易翘裂起茬。老鸡翅木更为收敛，有一种雍容华贵的气质，明代及清早期都使用这种鸡翅木，一般光素无雕饰，凸显其本身的纹理，风格简洁。新鸡翅木则多见于清中晚期，颜色略重，呈棕色，纹理中颜色略黄，密度较大，纹理明显，纤维较粗，韧性好。

（7）乌木

通常说的乌木主要有两种，一种是产自非洲、南亚、东南亚地区的黑色木材，也叫"角乌"。其外形与紫檀木极为接近，但多数为空

心，难出大料。另一种是四川人所说的"阴沉木"。现在木材市场上所称的"乌木"，一般是指黑色非洲乌木。乌木本质坚硬，多呈黑褐色、黑红色、黄金色、黄褐色。其切面光滑，木纹细腻，打磨得法可达到镜面光亮，有的乌木本质已近似紫檀。乌木不褪色、不腐朽、不生虫，是制作艺术品、仿古家具的理想之材。乌木的雕刻既与木材不同，也与玉石不同，因为乌木干燥后虽然表面润泽光亮、手感极佳，但它没有玉石的致密与细腻，加工时极易开裂、变形，所以雕刻时只能使用相对简单的技法。

（8）条纹乌木

条纹乌木又称"纹乌木"，顾名思义就是有条纹的乌木。古代称为"木""文木""乌文木"。条纹乌木类木材纹理和谐、结构细而匀、材质非常重且硬，制作出来的成品能够把明韵清风、古雅时尚很好地体现出来，也适宜制作乐器、雕刻品、小件工艺品。

2. 其他木材

一般宫灯选用杜木、枣木、楸木、色木等木材。

（1）杜木

杜木又称"杜梨木"，是北方所特有的树种，色呈土灰黄色，木质细腻无华，横竖纹理差别不大，适于雕刻。

（2）枣木

枣木是多年生木本植物，质地坚硬密实，木纹细密，很适合雕刻。

（3）楸木

楸木又称"梓木"，民间称不结果的核桃木为楸木，在我国树木王国中，唯有楸树"材貌双全"，自古就有"木王"之称。楸树素以树体高大、树姿优美、材质优良、用途广泛而深受喜爱。楸木的木纹结构是比较匀细的，纹理清晰细腻，质地坚韧，软硬适中，具有不翘裂、不变形、无异味、易加工、易干燥、易雕刻、绝缘性能好的特点。

（4）色木

色木又称"五角槭""色木槭"，材性和用途与桦木略同。其材色较桦木略深，为浅肉红色；材质优于桦木，花纹也更明晰。木材锯解、切削稍难，胶接不易，但车旋、钻孔容易。色木干燥常有开裂，但反翘不甚严重，在家具制造中多用于制作拉手、腿脚等。色木也是乐器用材，经过染色也可以代替红木用于乐器制造，还可做模具用材、纺织用材等。

3. 木料常用干燥方法

所有的木材都要进行干燥处理后才能使用，常用的干燥方法有以下3种。

（1）人工干燥法

人工干燥法是将木材密封在蒸汽干燥室内借蒸气促进水分蒸发，使木材干燥。干燥的程度最高可使木材含水量仅有3%。但经过高温蒸发后的木质受到损坏，容易发脆失去韧性而不利于雕刻。一般讲原木干燥的程度含水量应保持在30%左右。

（2）简易人工干燥法

简易人工干燥法可分为两种，一种是用火烤干木头内部水分；另一种是用水煮去木头中的树脂成分，然后放在空气中干燥，称作"水浸风干法"。第二种方法可以缩短干燥时间，方法简便且树木的变异性也缩小，但只适合于小块木头（放在柏油桶内)，而且浸水后的木材易变色，也有损木质。

（3）自然干燥法

自然干燥法，即通常所说的"风干法"，是将锯好的木材分类（板材、方材或圆材）搁置成垛，垛底离地500—700毫米，中间留有空隙，使空气流通，带走水分，木材逐渐干燥。自然干燥一般要经过数年数月才能使木材达到一定的干燥要求。

（二）绢

原北京市崇文区地方志办公室编的《城南工艺美术》中载：制作宫灯"所用之绢，悉为南来之矾绢，所用之纱，则为本地产之生丝粗纱"。

绢原本指采用梭织方法织造的织物。自古以来，很多书画作品都是在绢上完成的。清代宫廷的御用画师仍然用绢作画，与以前不同的是，此时使用的绢多为矾绢。在用矾处理过的绢上作画，效果更佳。早期，矾绢的处理一直靠手工操作，有绷架矾绢和平台矾绢两种方法。

自制矾绢，要准备一块不吸水的平板（干净的台面、玻璃、塑料板等均可）及黄明胶、明矾等制矾材料。先将黄明胶用70—80℃的热水溶化，滤掉杂质，稍凉，然后把明矾研碎用温水溶化，将二者调和，调制时根据季节不同确定胶的含量。自制矾绢要注意的是涂过胶矾液的绢不能平铺晾晒，一定要悬挂起来阴干，待干后收下，卷成筒状，放置一段时间后，即可取出作画了。天气对矾绢的制作有很大影响，秋高气爽的季节最好。20世纪80年代，南方研制出了矾绢连续上

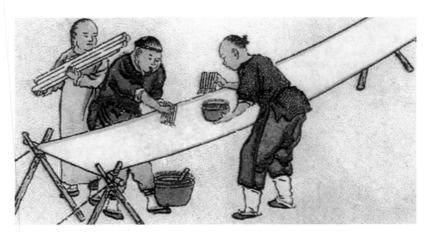

▲ 清代矾绢制作图

糯的新工艺，机制矾绢比人工矾绢好用，作画效果更佳，于是北京宫灯所用矾绢开始直接购买。

（三）纱

纱是制作纱灯的必备材料，一般选用生丝纱，即用生丝织成的纱。生丝是桑蚕茧缫丝后所得的产品。将优良蚕茧放入盛有80℃热水的煮茧器中，待其软化膨松后，再用缫丝器将数粒茧丝一起拉引出来连续缠绕于缫丝架，这一过程称为"缫丝"。由于此时茧丝里还含有约20%的丝胶成分，富于光泽的丝质被丝胶包覆在内，因此质感稍硬呈半透明，称为"生丝"。生丝柔软滑爽，手感丰满，强伸度好，富有弹性，光泽柔和，吸湿性强，是高级纺织材料，可以织制组织结构不同的各类丝织品，如服装、室内用品、工艺品、装饰品等。

制作纱灯所用的生丝纱，是采用纱罗技艺织造而成，其一经一纬间密度不是很小，透光性好。

纱罗是一种古老的制作工艺，是全部或部分采用条形绞经罗组织特殊工艺形成的织物。由于纱罗多以蚕丝做原料，工艺复杂独特，用它制作的织物较绫、绸、缎更为名贵，古时多为皇家贵族所用。纱罗织物与普通织物不同，在每根纬纱投入织口后，纬纱与相邻的经纱相互扭绞，在组织结构中形成一定的空隙，防止经纱和纬纱发生滑溜和位移。

（四）玻璃

清代，玻璃进入中国。清乾隆时期，玻璃多自粤海关采买进贡清宫使用，价高量少，用于宫灯之上，数量极为有限，所以当时嵌有玻璃的宫灯被认为是上品。高档宫灯以紫檀为骨，玻璃为皮，又以彩绘镂雕工艺饰之，玲珑瑰丽，十分精致。紫檀质地坚实，发色沉郁；玻璃平滑细腻，施彩缤纷。整器富丽华美，非同一般。

下图为清代制作的四方宫灯，以紫檀雕琢框架，边框透雕环刻卷草纹，刀法轻灵，通透性极佳。最外侧4根立柱，圆雕呈竹竿状，

色泽略浅，纤巧秀丽。灯顶和灯足分别呈斗状及覆斗状，亦满刻卷草纹，装饰与灯体装饰相互呼应。灯体4面镂空且镶嵌玻璃，其上均彩绘风景画，内容与《清明上河图》郊外及城门部分甚似。画中千山青碧，云水缭绕，万木葱郁，朱墙红楼，设色浓烈却不浮华，笔法工细精湛而不呆板，皆若人间仙境，观之令人心生遐想。此灯点亮后玻璃极为通透，颜色愈发明丽，流光溢彩，雍容贵气至极，颇具装饰感。

▲ 紫檀雕花彩绘玻璃宫灯

现在为了达到与传统宫灯相同的观赏效果，宫灯所用的玻璃并非我们常见的透明玻璃，而是厚度为2毫米的毛玻璃。这是一种用金刚砂等磨过或以化学方法处理过的、有一面粗糙的半透明玻璃，俗称"磨砂玻璃"。将这种玻璃用在宫灯上，可使室内光线柔和。把绢画粘到毛玻璃粗糙的一面，毛玻璃的表面变得平整了，光线被反射出来，这样又可以将精美的灯画呈现出来。

二、辅助材料

（一）胶

1. 猪皮鳔

胶是木制宫灯必备的黏合剂。传统的宫灯制作中使用猪皮鳔胶作为黏合剂，这种黏合剂需要自制，制作方法如下。

第一步，刮皮。选择未腐烂的猪皮，趁湿（或温水泡软）铺于木

架上，将表皮上的猪毛用刮刀轻轻刮净，或用烙铁烫掉，然后反铺，再将里面的油脂、余肉、血块彻底刮去。制作过程中需要注意：一是猪皮要铺平；二是刀子要磨快，刀刃平无缺齿；三是刮刀用力要均匀，刮净不伤皮。

第二步，浸泡。把刮净的猪皮先用净水冲洗一下，再用优质生石灰水浸泡。生石灰用净水化开，搅拌均匀。猪皮与生石灰比例为10：1，猪皮在石灰水中以淹没为准。猪皮上面放木板，木板上压洗净的石头或砖头。浸泡时间：夏季1—2天，冬季3—5天。浸泡期间要经常检查、搅拌和翻动，当猪皮泡胀、发软时就算浸泡好了。

第三步，净皮。将浸泡好的猪皮用净水冲洗干净，再泡入清水中，然后慢慢加入适量高浓度盐酸，边加边搅拌，直至用pH试纸检验液体为中性时方可停止加盐酸。再用刮刀轻轻地刮，去掉猪皮上的杂质。最后，不断地用干净的凉水冲洗。

第四步，蒸皮。选用大号筒子锅，加足量净水，将洗净的猪皮隔水蒸。蒸火要大，大概要蒸3—4个小时，要将猪皮蒸烂。

第五步，制胶。把蒸好的猪皮趁热迅速放入钢磨或石磨中粉碎成浆，磨得越细越好，随磨随过滤。滤液流入无锈铁皮制盘中，装满一盘即移至阴凉处，让它自然凝结定型。定型后，切成条状胶块，晾干后即成。

用此法制出的猪皮鳔胶，黏合性极好。宫灯架子上即使一个钉子都没有，使用多久都不致开裂。

2. 白乳胶

现在北京市美术红灯厂制作木制宫灯时使用白乳胶作为黏合剂。白乳胶是目前用途最广、用量最大的黏合剂之一。它是以水为分散介质进行乳液聚合而得，是一种水性环保胶，具有成膜性好、黏结强度高、固化速度快、耐稀酸稀碱性好、使用方便、不含有机溶剂等特点。

（二）油漆

油漆为制作木制宫灯时所用，其在木材表面形成一种硬膜，具有保护和装饰两种功效。油漆基本上由油料、树脂、颜料、溶剂、助剂5种成分组成。油料和树脂是成膜的主要物质，它们可以单独形成牢固的涂膜。颜料是次要成膜物质，也是涂膜的组成部分，但不能离开主要成膜物质单独构成涂膜。溶剂和助剂只是辅助成膜物质。这5种基本成分又是由多种原料组成的。

在实际应用中，常用到以下几种类型的油漆。

1. 清漆

清漆是指成分中不含有颜料的透明态涂料，如酚醛清漆等。

2. 色漆

色漆是指成分中含有颜料的不透明态涂料，如磁漆、调合漆等。

3. 磁漆

磁漆是指成分中含有树脂的色漆，比含油料的色漆光泽高。

4. 油性漆

油性漆是指油料含量较多的涂料，如油基漆、酚醛树脂漆等。

5. 挥发性漆

挥发性漆是指主要靠挥发性溶剂挥发固化的涂料，如虫胶漆、硝基漆等。

6. 水性漆

水性漆是指以水作稀释剂的涂料。

7. 面漆

面漆是指用于涂饰表层的油漆。

8. 底漆

底漆是指用于打底的油漆。

9. 填孔漆

填孔漆是底漆的一种，含有填料，用于填塞粗纹孔木材管孔的

油漆。

现在北京宫灯制作中，油漆的选择以膜硬、色亮、速干、环保为主。

（三）其他材料

1. 泥子

泥子，含填料较多的膏状物质，用于堵塞木材孔眼。

2. 石蜡

高档宫灯以高档红木为原材料，不需要任何油漆粉饰，而是采用打蜡的工艺来保持木头自身的木性及漂亮的木纹。传统做法是将川蜡和蜜蜡依据不同的季节，采用不同的配方制成蜡膏，现在一般选用石蜡。

石蜡又称"晶形蜡"，是从石油、页岩油或其他沥青矿物油的某些馏出物中提取出来的一种烃类混合物，为白色或淡黄色半透明的，是无色无味的蜡状固体。它不溶于水，具有相当明显的晶体结构，密度约为0.9 g/cm³，在47—64℃时熔化。另有"人造石蜡"。

3. 流苏线

流苏线是指制作流苏丝穗的材料，可根据宫灯尺寸大小，选配不同颜色、不同型号的线绳。现在所使用的线绳材质有人造丝、涤纶、丙纶等。

4. 铜活

铜活是指宫灯顶部上的钩子，用于悬挂。木制宫灯，尤其是高档宫灯一定要使用铜制的钩子，以显档次。

第二节　工具

　　工具是从事宫灯艺术创作的最直接的助手和伴侣。在整个工艺制作过程中，工具起到了十分重要的作用。俗话说："人巧莫如家什妙""三分手艺七分家什"。看一个人的手艺如何，只需观察一下他的工具便能知晓，而工具的保养修饰，也能证明劳动者素质的高低。在北京宫灯的制作中，工具齐备，会磨会用，不仅能提高工作效率，而且在造型上能充分发挥自己的技巧，使行刀运凿洗练洒脱，清晰流畅，增加作品的艺术表现力。

　　北京宫灯的制作是一个由多门技艺组合完成的过程，每门技艺都有各自使用的工具。因此，北京宫灯制作中用到的工具是多种多样的，包括木工、木雕、绘画、编结等技艺中经常用到的工具。

一、传统手工工具

　　北京宫灯制作是传统的手工技艺，在工具的应用方面，一般都是艺人自己制作工具，他们觉得自制工具用着顺手。因此，北京宫灯制作中所用的传统手工工具可以用五花八门来形容。

（一）测量工具

1. 钢卷尺

　　钢卷尺一般用于下料和度量部件，携带方便，使用灵活，常选用2米或3米的规格。

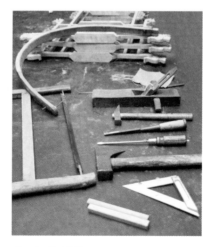

▲ 各种制作工具

2. 钢直尺

钢直尺一般用不锈钢制作，精度高而且耐磨损，常用于榫线、起线、槽线等方面的画线，常选用150—500毫米的规格。

3. 角尺

角尺是木工手中必不可少的测量工具，常用的角尺为90°直角，古时人们把角尺（或叫"方尺"）和圆规称作"规矩"。俗语有"没有规矩，不成方圆"。规即圆规，圆的规范，轨迹靠的是圆规；矩是矩形，矩形的方正靠的是角尺。圆规和角尺可以完善方形与圆形的宫灯木结构造型。角尺用于下料画线时的垂直画线，结构榫眼、榫肩的平行画线，衡量产品角度是否正确与垂直，以及加工面板是否平整等。常用的角尺有木制、钢制、铝制等材料的，是木工画线的主要工具，其规格是以尺柄与尺翼的长短比例来确定的。角尺的直角精度一定要保护好，不得乱扔或丢放，更不能随意拿角尺敲打物件，以免造成尺柄和尺翼结合处松动，使角尺的垂直度发生变化而不能使用。

▲ 角尺

4. 墨斗

把墨线绕在活动的轮子上，墨线经过墨斗轮子缠绕后，端头的线拴在一个定针上。使用时，拉住定针，在活动轮的转动下，抽出的墨线经过墨斗蘸墨，拉直墨线在木材上弹出需要加工的线。墨斗既可用作锯材的弹线，还可以用于选材拼板的打号弹

▲ 墨斗

线等。

墨斗弹线的方法：左手拿墨斗，用少量的清水把线轮浇湿，用墨汁把墨盒内的棉花染黑。使用时左手拇指按铅笔压住墨盒中的棉花团，拇指还要靠住线轮或是放开线轮来控制轮子的转动或是停止。右手先把墨斗的定针固定在木料的一端。这时左手放松轮子拉出蘸墨的细线，拉紧靠在木料的面上，右手在中间捏墨线向上垂直于木面提起，即时一放，便可弹出明显而笔直的墨线。

墨斗使用中，弹线一定要注意保证垂直，不能忽左忽右，避免弹出的墨线不直，形成弯线或是弧线，造成下料的板材出现弯度。

5. 划子

划子是配合墨斗用于压墨拉线和画线的工具，取材于水牛角，锯削成刻刀样形状，把画线部分的薄刃在磨石上磨薄、磨光即可使用。

好的水牛角划子蘸墨均匀，画线清晰。只要使用方法正确，立正划子画线，误差比铅笔画线要小得多。只是后来人们逐渐使用铅笔，也有的用竹片制作划子，但误差较大，效果不是太好。

6. 铅笔

这里指的是木工专用笔。

（二）木工工具

1. 手工锯

由于在宫灯的木结构制作中有多道工序，每道工序中要对不同的部位进行不同的加工，因而所使用的手工锯也就不同。

（1）框锯

框锯又称"架锯"，由工字形木框架、绞绳、绞片

▲ 框锯

北京宫灯

与锯条等部分组成。锯条两端用旋钮固定在框架上，并可用它调整锯条的角度。绞绳绞紧后，锯条被绷紧，即可使用。框锯按锯条长度及齿距不同可分为粗、中、细3种。粗锯主要用于锯割较厚的木料，中锯主要用于锯割薄木料或开榫头，细锯主要用于锯割较细的木材和开榫拉肩。

（2）马锯

马锯主要由锯刃和锯把两部分组成，可分为单面锯、双面锯、夹背刀锯等。

（3）槽锯

槽锯由手把和锯条组成，主要用于在木料上开槽。

（4）板锯

板锯又称"手锯"，由手把和锯条组成，主要用于较宽木板的锯割。

（5）狭手锯

狭手锯锯条窄而长，前端呈尖形，主要用于锯割狭小的孔槽。

▲ 钢丝锯

（6）曲线锯

曲线锯又称"绕锯"，构造与框锯相同，但锯条较窄，主要是用来锯割圆弧、曲线等部分。

（7）钢丝锯

钢丝锯又称"弓锯"，业内称为"镂弓子"。它是用竹片弯成弓形，两端绷装钢丝而成。钢丝上剁出锯齿形的飞棱，利用飞棱的锐刃来锯割，主要用于锯割复杂的曲线和开孔。这种工具可以在市场上买到，但北京市美术红灯

厂的技师们更愿意用自己制作的钢丝锯，他们说："自己做的好使，顺手，不易断。"自己制作钢锯，是用稍微粗一点儿的钢丝，装到用竹片弯好的弓子上，用硬度较高的钢锉磨平，

▲ 加工钢丝锯

再磨出韧，在钢丝上铲（又叫"剁"）。技师们说，在钢丝上铲出齿，技术要求很高，劲儿小了铲不出齿，劲儿大了容易断，得掌握好劲头。在钢丝上铲出如逗号般敦实的齿，这样铲出的钢丝锯既能锯木头，也能锯薄铁板。

2. 手工刨

手工刨是传统古典家具制作的一种常用工具，由刨刃和刨床两部分构成。刨刃是金属锻制而成的，刨床是木制的。手工刨刨削的过程，就是刨刃在刨床的向前运动中不断地切削木材的过程。把木材表面刨光或加工平滑叫"刨料"。木料画线、凿榫、锯榫后再进行刨削叫"净料"。

手工刨包括常用刨和专用刨。常用刨分为中粗刨、细长刨、细短刨等。专用刨是为满足特殊工艺要求所使用的刨子，包括轴刨、线刨等。轴刨又包括铁柄刨、圆底轴刨、双重轴刨、内圆刨、外圆刨等。线刨又包括拆口刨、槽刨、凹线刨、圆

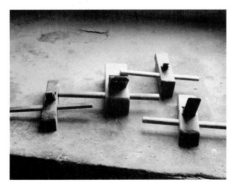

▲ 各种刨子

线刨、单线刨等多种。

北京市美术红灯厂的技师所用的刨子都是自己制作，比如刮直用的长刨，有长约0.5米、俗称"二虎头"的刨子，用于去荒料。最小的刨子只有10—20厘米，叫"净刨"。

▲ 长刨　　　　　　　　　　　▲ 净刨

3. 手工凿

手工凿是传统木工工艺中使木结构结合的主要工具，用于木材的凿眼、挖空、剔槽、铲削等。凿子是北京宫灯制作中用途最广的工具

▲ 凿活用的凿子

之一，一直以来都由技师自己制作。选取不同直径的钢棍，先拍成各种凿子的不同形状，再进行淬火，以提高钢的强度、硬度、耐磨性及韧性。之后磨出韧口，装上木把儿，就可以使用了。凿子有如下种类。

（1）平凿

平凿又称"板凿"，刃口平直，用来凿方孔，有多种规格。

（2）圆凿

圆凿包括内圆凿和外圆凿两种，凿刃呈圆弧形，用来凿圆孔或圆弧形状，有多种规格。

（3）斜刃凿

斜刃凿的凿刃倾斜，呈45°左右的斜角，用来倒棱或剔槽。雕件的角落和镂空狭缝处的剔角修光也用刃凿。

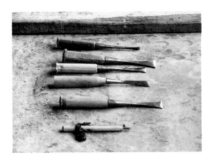

▲ 铲活用的凿子

另外还有木锉刀、各号砂纸、老婆脚锉、马牙锉等。老婆脚锉是木锉的一种类型，因其是尖头，形状如过去妇女的小脚，一面有锉齿，另一面为光面，所以业内称为"老婆脚锉"。马牙锉因其锉齿的排列如同马的牙齿，故俗称"马牙锉"。

▲ 马牙锉

（三）雕刻工具

传统雕刻工具的种类非常丰富，然而根据雕刻对象不同，各行业内的艺人或工匠对雕刻工具的选择及使用也有所不同。

制作宫灯常用的雕刻工具有如下几种。

1. 凿活工具

凿活用的工具有凿子、拍斧、敲锤。

▲ 拍斧

▲ 敲锤

2. 铲活工具

铲活用的凿子基本分为平凿、反口凿、正口凿等。

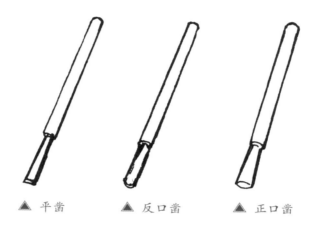

▲ 平凿　　　　▲ 反口凿　　　　▲ 正口凿

3. 镏活工具

镏活用的三角刀，业内称为"镏勾子"。

三角刀的刃口呈三角形，因其锋面在左右两侧，锋利集点就在中

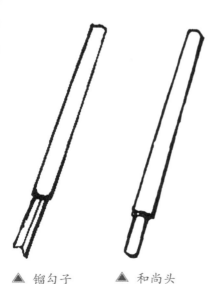

▲ 镏勾子　　　▲ 和尚头

角上。制作三角刀要选用适用的工具钢，铣出55°—60°的三角槽，将两腰磨平，其口端磨成刃口。角度大，刻出的线条就粗，反之就细。三角刀主要用于刻装饰类的线纹，是宫灯制作龙头时常用的一种工具。操作三角刀时，刀尖在木板上推进，木屑从三角槽内吐出，刀尖推过的部位便刻画出线条来。

4. 修光工具

和尚头又称"玉婉刀""蝴蝶凿"，刃口呈圆弧形，是一种介于

圆刀与平刀之间的修光用刀，分圆弧和斜弧两种。在平刀与圆刀无法施展时它可以代替完成。特点是比较缓和，既不像平刀那么板直，又不像圆刀那么深凹，适合在凹面上使用。

每种凿子又依据木刻时的需要，有不同的型号。

（四）绘画工具

宫灯上的画称为"灯画"，是中国绘画技法的再现。灯画所用工具与中国画的基本工具相同。

1. 毛笔

中国的毛笔状如锥体，外国人称之为"毛锥子"。笔做成这种形状，是因为中国画是以"线"作为造型手段。锥状的毛笔在使用时，提起来可画很细的线，按下去又可画很宽的面，提按之间，变化万千，再加上所蘸墨的干、湿、浓、淡，使描绘出的线与面呈现出丰富多彩的艺术效果。

毛笔的种类繁多，不下几百种，有大小、长短、粗细、软硬之分。但归纳起来有3种：一为硬毫笔，以狼毫、鼠尾、獾毫最常见；二为软毫笔，以羊毫、鸡毫最常见；三为兼毫，也称"加健笔"，往往是在羊毫里加一些狼毫，软硬适中。在作画时，因所画题材、画面各个位置不同，所使用的毛笔也各不相同。也就是说，在画灯画时，要准备大小、长短、软硬等各种类型的笔，才能满足绘画的基本需要。在灯画的绘制中，常用的如"大白云""中白云""小白云"，以及"大兰竹"的大、中、小号，另外，还有"衣纹笔""叶筋笔"等。

好的笔还需要好的保养。用过的笔一定要用清水洗净，用宣纸把多余的水分吸干，挂在笔架上。因为笔挂在笔架上，其中的水分向下流，不会伤及笔根。如果放在毛笔筒里，笔毛中残留的水分会侵入笔根，很容易使笔头开胶脱落。

2. 墨

在中国画里，墨更为重要。大千世界，姹紫嫣红，色彩斑斓，好

看悦眼的色彩比比皆是，中国的祖先为什么单选黑色的"墨"作为国画的主色呢？这应该源于中国古老的传统哲理思想。正如《千字文》启首句："天地玄黄，宇宙洪荒"，玄即黑色，也是天色，是万色之首。另外，黑色在中国人心里具有无限的神秘性和可变性。其他的颜色虽各具特性，但终归是非此即彼，唯有黑色，它不单独规定是什么色，而是将不同色彩蕴含其中，给人以无限的想象空间。

制墨技术随着时代而发展。明代起制墨业大多集中于皖南地区，现代人称之为"徽墨"，它除了实用，还逐渐成为具有艺术欣赏价值的工艺品。明朝方于鲁编撰的《方氏墨谱》中便辑录了制墨者所制造的各种类型的墨锭之形状和花纹图样。到了清代，墨更加注重审美性，图案设计、铭文款识大多精美细致，具有艺术欣赏性和收藏价值。

墨的造型大致有正方形、长方形、圆形、椭圆形、不规则形等，其外表形式多样，可分为本色墨、漆衣墨、漱金墨、漆边墨。按制作方法不同可分为松烟墨和油烟墨两种。松烟墨，即用松树枝烧烟，再配以胶料、香料制成，墨色浓而无光，入水易化；油烟墨，是用油烧烟（主要是桐油，并和以麻油或猪油等），再加入胶料、麝香、冰片等制成，墨色乌黑有光泽。油烟墨以质细而轻，上砚无声者为佳。

现代绘画中也常采用墨汁，但很多绘画者还是喜欢自己研墨。一是在研墨时可以静下心来，构思画面；二是研墨时臂膀的圆形运动，可以充分活动手腕，便于绘画时灵活运笔；三是体会墨于砚中匀整不偏、轻重相等、疾徐有节的情趣。也可以在研墨时兑些墨汁，以节省研墨时间。需要注意的是，研墨时先洗净砚中宿墨，再磨新墨。隔日墨则胶煤脱离，不宜再用。

3. 砚

常用的砚有端砚、澄泥砚、歙砚、易水砚。

（1）端砚

端砚居中国四大名砚之首，产自广东省肇庆市。肇庆古称"端州"，所产的砚台因此叫"端砚"，尤以老坑、麻子坑和坑仔岩三地之砚石为最佳。端砚历史悠久，与之齐名的有歙砚、易水砚，素来有"南端北易"之说。端砚以石质坚实、润滑、细腻而驰名于世，用其研墨不滞，发墨快，研出之墨汁细滑，书写流畅不损毫，字迹颜色经久不变。好的端砚，无论是酷暑，或是严冬，用手按其砚心，砚心湛蓝墨绿，水汽久久不干，古人有"哈气研墨"之说。宋朝著名诗人张九成曾赋诗赞道："端溪古砚天下奇，紫花夜半吐虹霓"。

（2）澄泥砚

澄泥砚是中国传统书法用具之一，始于汉，盛于唐宋，迄今已有千余年历史。从唐代起，端砚、歙砚、洮河砚和澄泥砚并称为"四大名砚"。澄泥砚用特种胶泥加工烧制而成，因烧制过程及时间不同，呈现出不同的颜色，有的一砚多色。澄泥砚尤其讲究雕刻技术，有浮雕、半起胎、立体、过通等品种。澄泥砚由于使用经过澄洗的细泥作为原料加工烧制而成，因此其质地细腻，犹如婴儿皮肤一般，而且具有贮水不涸、历寒不冰、发墨而不损毫、滋润胜水可与石质佳砚相媲美的特点，因此前人多有赞誉。今日所见古澄泥砚极为稀少，上品更是难求。

（3）歙砚

歙砚因产于歙州（今安徽省歙县）而得名，以婺源（古属歙州，今属江西）龙尾山下溪涧中的石材所制最优，故歙砚又称"龙尾砚"。唐开元年间已生产歙砚，南唐时形成一定规模。歙砚具有"涩不留笔，滑不拒墨，瓜肤而縠里，金声而玉德"等优点，歙砚按天然纹样可分为眉子、罗纹、金星、金晕、鱼子、玉带等石品，被誉为"石冠群山""砚国名珠"。歙砚中名气最大的是金星砚。从唐代开采歙石以来，金星砚的名气一直高居首位，被人们认为是歙砚的代

表。金星砚硬度高，坚韧耐磨，且越磨越亮，冲洗容易，光亮如初，是砚中之上等佳品。

（4）易水砚

易水砚是河北传统名砚，产于易州（今易县），因此得名，也称"易水古砚"，相传始于唐代。砚石取自易水河畔一种色彩柔和的紫灰色水成岩，天然点缀有碧色、黄色斑纹，石质细腻，柔坚适中，色泽鲜明。雕山的砚台精美古朴，保潮耐固，易于发墨，宜书宜画，书写流利。

4. 颜料

考虑到灯光照射的效果，在灯画的绘制中，会更多地使用彩色画面，因此颜料是灯画必备的。中国画颜料分植物颜料和矿物颜料两种。植物颜料是从植物中提取出来的，较为透明，覆盖力差。矿物颜料是从土石中提取的，比较厚重，不透明，有较强的覆盖能力，如石青、石绿、朱砂等。现在用得最多的是化工合成颜料，使用起来比较方便。

为了调色，还要有笔洗、瓷碟等工具。

（五）编结工具

宫灯整体结构完成后，要在龙头、下交撑的中心坠挂用中国结技法编结出的流苏、璎珞。完成这道工序，以下工具是必不可少的，如定位板、珠针、剪刀、钳子、镊子、尺、打火机、热熔枪、针线等。

二、现代机械工具

为了提高生产效率，北京市美术红灯厂的工人们开始探索、研制机械工具。目前，开料、镂活、打卡扇槽、打眼等工序都可以使用机械工具完成。

1. 电锯

电锯实际上是一种综合性机械，用于开料、破小料等。

2. 镂活机

技师们称镂活机为"电镂弓子"，代替镂弓子镂雕宫灯上的花牙子。

3. 开槽机

槽刨开槽是用机械来实现的，开槽机即是在宫灯窗扇上开出玻璃安装槽的专用机械设备。

4. 钻床

技师们称钻床为"打眼机"，用于镂刻前在原料上打眼定位。

另外，北京市美术红灯厂还有自制的截肩机、拉榫机等。截肩机用于将灯扇等部位的直角截去一部分，拉榫机用于榫卯结构中榫的加工。

▲ 电锯

▲ 镂活机

▲ 开槽机

▲ 钻床

第三节　工艺流程

　　宫灯是集木工制作、雕刻技艺、色彩装饰、丝织编结、图案绘画等于一体的艺术。北京宫灯的制作十分讲究和严谨，从框架设计、题材选择，到每个缝隙、角度的变化，都体现着宫灯艺人的智慧和创造力。制作一件宫灯作品，往往需要2—3个人花费一个月以上的时间。制作宫灯的过程，严格地算，全部工序超过100道。

一、工艺术语

　　在了解宫灯制作流程之前，首先要了解制作过程中的专业术语。

　　1. 木活

　　用锯、刨等工具对宫灯组件中的框架、灯扇（灯窗）、花牙子（灯扇边缘的镂空雕刻花边）等木料进行粗加工，即下料、刨平等。

　　2. 锼活

　　用钢丝锯（锼弓子）按设计图案制出龙头、柱脚（立柱下方的装饰）、镂空花牙子，使之达到近似剪影效果的雕刻板，工匠们称之为"锼大形"。

　　3.凿活

　　用凿子和拍斧或敲锤配合，按画线凿去多余的料，使物件呈现基本大形（深浅大样），为后续的细加工做好准备工作。

　　4. 铲活

　　用专用的凿子，按图样对木材进行细加工，铲到没有一丝多余料（荒料），以达到设计要求。

　　5. 镏活

　　用镏勾子对设计的图纹进行细加工，如龙头上的眼睛及其他纹路。

6. 锉活

用木锉将加工龙头、柱脚、镂空花牙子时在立面留下的凿痕和木刺锉掉，使其平整。

7. 磨活

这是一种处理雕件表面的手段，目的是使雕件光滑润泽。传统的做法是先将已成形的"活"过水，让木刺�25起，再用砂纸或锉草磨出浆，使雕件表面光洁。现在一般使用高标号的水砂纸或砂布，效果相同。

8. 着色

在为灯架、灯扇、花牙子等部件选择木料时，即使再仔细，木料本身也会出现色差，尤其过水后会更明显，因此，需要有经验的漆工通过调配颜色，把漆刷到部件上，使整体颜色一致。

9. 烫蜡

烫蜡也称"蜡活"，是对高档宫灯的木构件进行表面处理的方法之一。传统做法是将川蜡和蜜蜡依据不同的季节，采用不同的配方制成蜡膏，再用白木炭火烤进木质，待蜡凉后把余蜡刷净，尤其是要将边角旮旯的余蜡剔净，业内称为"上蜡"和"剔蜡"。

10. 漆活

漆活是擦漆、喷漆、刷漆的过程。

11. 画灯画

业内将画灯画称为"画灯片"。不论是以六方宫灯为代表的木制宫灯，还是彩纱灯，灯画都是不可缺少的组成部分。它是画在纱屏、玻璃、纱灯上的一种民间绘画艺术品，人们在观灯的同时也欣赏画作。灯画以明清时期的北京最为兴盛。著名民间美术学家王树村在他的《民间美术》中提到各种各样的灯彩时，特别写道："其中有一种绢纱灯画，是画在灯屏上的绢画，故又称作'灯画'。灯画一般4盏为一堂，每盏4面，共16幅，也有24盏或更多为一堂的"。

二、设计

宫灯的设计不同于其他传统美术设计，因为一只宫灯涉及木制框架、木雕龙头、木雕花牙子、灯画、流苏丝穗等多种工艺，所以宫灯的设计既有外形总体设计，又有框架结构、雕刻纹样设计，还有灯画和所配流苏丝穗式样设计。整套设计过程要求设计人员既要懂木工、雕刻、绘画等技艺，也要了解宫廷规制、民间习俗等。

从前的宫灯制作虽然烦琐，但从来不需要图纸、模板。灯师既是工匠也是设计师，有个构思就动手，边做边想，客户有要求或自己觉得哪有不合适的地方，立即改换思路。工事虽细致，过程中却非常随性。直到后来开始批量生产，宫灯的制作才有了"标准化"的概念。

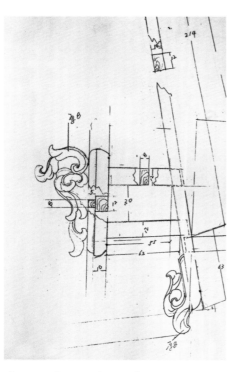

▲ 缩口宫灯设计图局部

（一）外形总体设计

宫灯的外形总体设计要把握以下几个特点。

1. 需求性

任何产品都是为了满足人的需要，而设计是将人的需求转化为产品的第一步。宫灯设计也是一样，在设计之前要搞清楚人们到底需要什么？设计出什么式样来满足人们的需求？而确立需求又是最关键，也是最困难的。每只宫灯所悬挂的场合、位置都有所不同，人们对它的要求也会不同。

1984年，中华人民共

和国成立35周年时，北京市美术红灯厂为天安门城楼设计制作宫灯。在设计中，主要设计者马元良根据天安门城楼的实际情况进行设计。天安门城楼是明清两代皇城的正门，雕梁画栋，皇家气派十足，灯的总体设计必须与之相配；再考虑到天安门城楼对承重及防火的要求，虽然外形要体现宫灯的传统特色，设计中可突出"龙"造型的运用，但在材料选用上就要另行选择。据此，马元良在设计中为宫灯选择了防火轻型金属材料，采用压、錾等金属工艺塑造出宫灯上的各种花纹，这一设计为天安门城楼增添了新的魅力。

2. 创造性

任何设计都不可能是千篇一律的，任何一种传统艺术也不会是一成不变的，宫灯的设计也是这样。随着时代的变化，自然环境、社会环境、人们的心理状态都在发生变化。这就要求设计者正视这种客观环境的不断变化，在保持传统宫灯造型特点的基础上，创造性地设计出既有传统风格，又具时尚特征的宫灯。

比如，在"文化大革命"中，传统宫灯被认为是"封资修"的东西，不能生产了。宫灯设计者便将宫灯上的纹饰改为松柏，灯画也摒弃了仕女图案，而以山水画为主，既顺应了形势，也为宫灯创出了销路。

再比如，传统的宫灯以六方宫灯为主，体量小，不适用于大的宾馆饭店。在为北京饭店贵宾楼设计宫灯时，为了符合环境，设计者加大了宫灯的体量，在传统宫灯的基础上增加了子灯，设计出各种子母灯造型，使得这种"新"的宫灯大受欢迎。

3. 审美性

工艺美术的创作重点在于通过具体的、多元性的审美实践，满足人们对美的追求，所以设计的过程也是对作品的审美过程。对于宫灯设计来说，这种审美既包括结构比例的形态美，也包括宫灯外形的装饰美，还包括总体观赏时的色彩美和反映美好祝福的寓意美等。

4. 工艺性

任何一件作品或产品都必须满足有序化原则，宫灯也不例外。在进行总体设计时，就必须考虑按步骤实施的可完成性。这就要求设计人员要全面了解宫灯的生产过程，包括工具的使用方法、寻求简单易行的加工途径等。这样在实施设计方案时，才能得心应手，缩短工时。

（二）结构设计

在宫灯的结构设计中，重中之重是框架设计，无论是传统的六方宫灯，还是千变万化的各种花灯，框架既是宫灯造型的根本，也是重要的承载、受力部件。宫灯尺寸越大，其框架设计越重要，正所谓"大靠架子，小靠扇"，这是在宫灯制作业里流行的一句术语，指的是对于大型宫灯来说，架子结构设计的合理，是整个宫灯在悬挂时美观、结实的保障。

在北京市美术红灯厂长期从事北京宫灯设计的马元良说，宫灯的设计不是因绘画水平的高低而定，因为宫灯的设计图牵扯到结构，宫灯是由很多部件组合而成的，结构设计上稍差一点儿，都不能组装

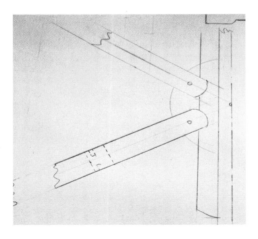

▲ 鸭嘴部位设计图

上，还容易散，所以在宫灯的设计中，结构设计是关键。

结构设计是一项综合性的设计工作，通过结构的巧妙设计可以将宫灯的整体美发挥到极致。20世纪80年代，北京市美术红灯厂对灯扇结构进行了设计改革，将灯扇与框架的插销式连接改为卡槽式连接，也就是将灯扇与框架间的榫卯连接方式由柱榫改为活动的燕尾榫，这种改变使灯扇与框架的配合更加紧密。改革之前，光源从灯扇与框架间的缝隙

▲ 卡扇活销

射出，影响了聚光功能及观赏效果；改革以后，没有光束从灯体外泄的现象，使宫灯增加了整体的美感。

（三）花牙子设计

花牙子是宫灯的装饰部分，完全采用木雕技法，且大多为镂空雕，在北京传统宫灯工艺上起到了举足轻重的作用。

花牙子的设计是按照剪纸的设计方法，要反映出每只宫灯所表达的不同吉祥寓意，如缠枝纹、寿字纹等。

下图所设计的是海浪纹饰，在宫廷纹饰中可称其为"海水江牙纹"。它是典型的御用纹饰，作为花牙子用在宫灯上可体现出皇家气派。

▲ 花牙子设计图　　　▲ 龙头设计图

（四）龙头设计

北京宫灯制作者口中的龙头，在业内称为"龙纹"。龙头是泛指，也可设计成凤头或其他吉祥纹样，这些在宫灯的制作工艺中均称为"龙头"。

龙纹历来是皇家器物上的必备装饰，最早是作为图腾崇拜而出现，以象征祖先，神化和夸大自己氏族的力量。秦汉以后，龙渐渐成为帝王的代表，地位日益尊贵，而龙纹在某些方面也成为帝王独享的纹饰。龙的种类繁多，包括夔龙、螭龙、虬龙等，其形又有正龙、升龙、降龙、行龙、戏水龙、穿云龙、双珠龙等各态。宫灯上所雕龙纹是依附在宫灯的立柱上的，所以其形态为升龙，在宫中悬挂时，在灯光的辉映下，宫灯上的龙升腾向上，显示出皇家的威严。

龙头的总体形象，一直遵循着传统的设计方法。老一辈宫灯艺人是这样设计自己眼中龙的形象的："鹿角牛头眼似虾，鹰爪鱼鳞蛇尾

巴。有人要写真龙像，三弯九曲就是它。"当代宫灯设计中，依然延续着传统的龙纹样式。

三、六方宫灯的制作方法

下面以六方宫灯为例，介绍宫灯的制作方法。

北京宫灯里最典型、最具代表性的就是六方宫灯，它也是北京宫灯中制作工艺最全的一个品类。它的结构分上、下两节，两节间以链相连，上节名"灯帽"（宫廷御用灯具都有灯帽，民间仿制品没有），下节为灯身，上、下两层各装有6扇灯窗，每扇糊上丝绢画或镶嵌玻璃，以漆绘制图案，称之为"灯画"，再配上丝穗流苏。

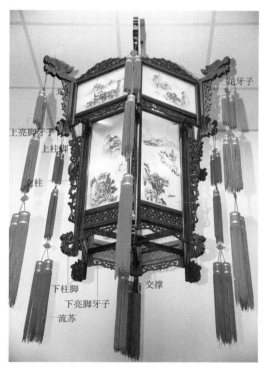

▲ 六方宫灯各部位名称

花牙子是指装饰于灯扇边缘的镂空雕刻花边。亮脚牙子是指装饰上、下灯扇底边的花牙子，上扇底边的花牙子称"上亮脚牙子"，下扇底边的花牙子称"下亮脚牙子"。柱脚是指立柱下方的装饰，上扇立柱的装饰称"上柱脚"，下扇立柱的装饰称"下柱脚"。

在李苍彦所著《中华灯彩》中，有北京市美术红灯厂的老艺人高加兴（昵称"高老艺"）总结的制作宫灯的工艺，以下是据他留下的文字资料整理的。

第一步，备材料。根据计划要制作的宫灯的尺寸，准备所需要的原料和工具。

第二步，开扇料。宫灯分上下两层，共12扇灯窗，需制作上下扇料。顺序是：盖面、打槽、盘头、打眼、冲料、截肩、括榫、修毛刺、钉粘扇木模识子、粘扇、修肩、平扇背后、刮上口、开豁、打活肩眼、配活扇、打卡扇槽、粘牙子（大脑牙子、亮脚牙子）。

第三步，开架子料。其顺序是：盘头、打眼、冲料、刮拼头、截拼头、柱子开榫、打顶眼槽、拉鸭口、锯舌头、头眼、磨石头圆、粘拼头、平拼头、镂铁片样子。

第四步，制作龙（或凤）头。其顺序是：誊龙头纹样、镂龙头、光龙头镂口、净龙头、打龙头眼、铲龙头、镏龙头。

第五步，配腰栓及磨活。其顺序是：剁牙子、誊铁片样子、镂铁片样子、打牙子眼、镂牙子、光牙子、粘牙子。

第六步，刷漆。先在木框架上涂两道漆片，然后配漆色、喷头道漆、查漏漆、补漆、再喷二道漆。

第七步，组装。其顺序是：上圆光、配葫芦、配钩、裁玻璃、配绢、矾绢、配穗子、配灯壁。灯架顶端每根横梁的前面都雕有探出的龙头，口中衔着大红丝绒流苏，流苏上端饰有玉璧和手工编织的"万字不到头""盘长"及各种蝴蝶结，再加上秀巧的耳穗，更显精致。

北京市美术红灯厂在长期的生产实践中，将高加兴总结的工艺流

程细化，制订了一套规范的宫灯制作工艺流程。

北京宫灯艺人有几句顺口溜："大靠架子小靠扇，钉灯（组装）当然是关键，龙头龙脚要活现，镂空花牙子牢固有神态，灯画雅气远近都能看得见。"这段工艺口诀道出了宫灯制作中的技术要领。

（一）制作框架

"大靠架子"说的是制作大尺寸的宫灯，框架是至关重要的。在详细介绍制作流程之前，先要了解一下框架各部分的名称。

从图中可知，六方宫灯的框架，由弯梁、连接下扇的大柱子、连接上扇的小柱子支撑，两个柱子中间由腰栓连接，最下面与弯梁对称、连接大柱子的横撑叫"交撑"，最上面还有一个起连接作用的圆片，称为"舌头板"。

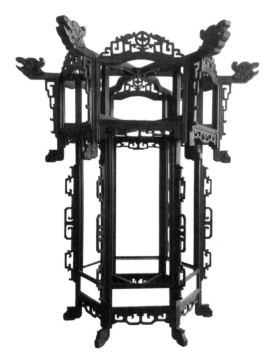

▲ 六方宫灯框架

北京宫灯

宫灯顶端最长的一根梁与其余几根短梁都是弯的，妙就妙在这"弯"字上了，它弯出了动势也弯出了美感，增加了活力。

从宫灯的结构上分析，弯梁的作用如同古建筑的横梁，横梁架与柱十字相交，担起古代建筑的木框架，各相交处以榫卯相连，使整个建筑坚固无比。弯梁在宫灯的木结构中起着同样的"担当"作用，使宫灯的上扇、下扇形成一个整体，宛如古代建筑的微缩版。

框架是整个宫灯的骨架，决定灯的大小、结钩、外形以及层数。灯架的制作最为复杂，要经过多道工序，在北京市美术红灯厂开列的工序中就有开宫灯架子料、盘头（将开好的料用锯截齐）、打眼、冲料、刮拼头、截拼头、柱子开榫、拉鸭口、锯舌头、磨石头圆（磨角）、粘拼头、平拼头、镂铁片样子、刷龙头纹样、镂龙头、光龙头镂口、净龙头（净活用细刨子）、打龙头眼、铲龙头、镏龙头、配腰栓、刹牙子、刷铁片样子、镂铁片样子、打牙子眼、镂牙子、光牙子、粘牙子（飞脚牙子，俗称"肥子"）、修多余干胶（修鳔）、架子使胶、磨活（砂纸、砂布，过去用锉草）、配舌头、补泥子、磨活、刷漆片二道、配漆色、喷头道漆、查漏漆、补漆、喷二道漆、钉灯（攒灯）等40道之多，足见宫灯制作的繁复。

最值得一提的是，在宫灯架子的制作中，中国木器加工中特有的榫卯结构无处不在。逐一制作各个部件时，还要预留对应的榫卯。

榫卯是我国木器结构连接中常用到的连接方式，就是将需要相互连接的构件进行凹凸处理，使其连接正好吻合，以达到牢固、稳定的作用。凸出部分叫"榫"，俗称"榫

▲ 榫卯结构

头"，凹进去的部分叫"卯"，俗称"榫眼"或"榫槽"。在我国的成语中有一个词叫"方枘圆凿"，"枘"是榫头，"凿"是榫眼，这个成语向人们讲述了方枘与圆凿格格不入、不能相合的道理。还有句俗语叫"丁是丁，卯是卯"，这里的"丁"指的也是榫头，"卯"就是榫眼，比喻做事要和榫卯一样，不能有半点差错。

榫卯结构根据连接需求的不同，形成了多种式样，如用于面与面、面与边、边与边连接的企口榫、槽口榫、燕尾榫、穿带榫等；用于点与点的接合、横竖材的丁字接合、成角接合、交错接合时的格肩榫、双头榫、勾挂榫、半榫、通榫等；还有将3个构件组合连接在一起的托角榫、长短榫、抱肩榫和棕角榫等。在宫灯主框架的制作中，用得最多的是直榫。

1. 下料

为了节约用料，带有龙头的弯梁是由两块板料组合而成的。下料时，先按照弯梁主体部分的长度和宽度下料备用，再按龙头的设计尺寸下料。将准备好的龙头木块和弯梁都涂上胶，然后将它们粘在一起。为了节省木料，可以把木块与弯梁错位粘贴，留出一个小豁口，它位于龙嘴的下方，把龙头样子拓完以后，这部分就要锼掉。

2. 锼龙头

龙头是六方宫灯的点睛之笔，不仅要有精细的木工活，

▲ 下料

北
京
宫
灯

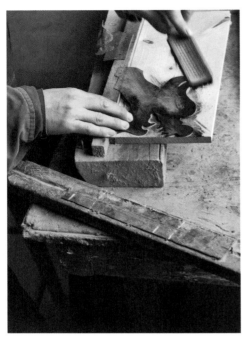

▲ 刷龙头纹样

还需要精湛的木雕技艺。按设计好的龙头纹样刷上线，为了使一只宫灯上的龙头完全一致，北京市美术红灯厂的技师按照图纸要求，先用铁板制出一个龙头模子，每次加工时，只要将这个模具放到下好的料上，用刷子蘸上涂料刷到木料上，拓出龙头纹样，这样就可以锼龙头了。沿着画好的龙头线慢慢地将轮廓边缘给锼出来，力度一定要均匀，不能出线，否则就会影响整体的美观。接下来，用锉子将锼过的截面处理平滑，表面没有明显的锯齿就可以了。然后用刨子刨平龙头的表面，注意两边都需要处理。可以一边刨一边用手感觉，直到表面变得平滑为止。下一步行话叫作"镏活"，这一步要注意雕刻的力度和线条的流畅问题。镏活这项技术看似简单，实际上很考验功力，只要活儿镏得好，就能为宫灯添彩。雕龙的口诀是"鹿角牛头眼似虾，鹰爪鱼鳞蛇尾巴。有人要写真龙像，三弯九曲就是它"。正是这些浅白易记的顺口溜，令宫灯制作技艺代代相传。通过以上工序，栩栩如生的龙头就做好了。

3. 凿榫卯

弯梁与龙头合为一个整体后，根据需要的尺寸，用铅笔和尺子在对应的木料上做出标记，并用调好尺寸的勒子做出垂直铅笔标记的几条线，再用凿子凿出一个两端具有一定弧度的凹槽。弯梁上打两个

眼，一个眼装小柱子，另外一个眼装大柱子，然后把大小柱子都拉个榫。凹槽的深度对应木条的厚度，保证榫卯结构的合适。这一拉一锯，看似平常却十分考验技师的技巧，做出尺寸合适的榫卯结构后，再把大小柱子、交撑和腰栓的榫卯结构也制作出来。

4. 做鸭嘴

鸭嘴是北京宫灯框架结构中的特殊部分，位于弯梁的末端，用来与顶部的圆片插接。这也是榫卯结构的一种形式，而且是只用于宫灯的榫卯，圆片为榫，鸭嘴是卯。这个卯的做法有点特别，它的豁口处是外边窄里面宽，这样它跟榫配合时，有一个张合力，能将榫紧紧夹住，不易脱节。

鸭嘴位于弯梁的末端，用来与圆片一起固定，豁口处除了外窄里宽，稍微做厚一点也没关系。做法是先用锯子锯出鸭嘴的形状，接着再用镂弓子镂掉多余的部分。熟练的技师在制作鸭嘴时只需两下，用锯直着锯一下，偏一个小角度后再锯一下，一个鸭嘴就做出来了。

与鸭嘴相配合的卯是一个圆盘。在六方宫灯的框架中弯梁并非1根长料，而是由12根短料两两对称地通过鸭嘴与圆盘的接合而成为从视觉上看是一根整体的横梁。

▲ 鸭嘴

5. 做龙尾及柱脚

用制作弯梁与龙头的方法，可以做出龙尾以及宫灯的柱脚。龙尾与上扇短柱黏合在一起，柱脚与下扇长柱黏合在一起，做出的龙尾如雕龙口诀中所描述的"鹰爪鱼鳞蛇尾巴"。要注意的是，相同零部件的制作方法都一样，例如龙头就做6件，大小龙脚也各做6件。依此类推，做好各个

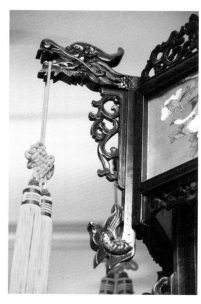

▲ 龙头及龙尾

部件后，就可以组装了。

6. 框架组装

先把腰栓插在大柱子上，可以借助小锤子固定，接下来再通过腰栓把大小龙脚连接起来，之后连接弯梁，再将交撑装好。组装好以后，拿直角板量一下各个拐角，保证每个角都为90°，依照这种方法，一边比着一边调整。

北京市美术红灯厂的技师在长期的生产实践中，总结出了一套组装的实用方法。先用一个木板钉一个模子，通俗地说就是当

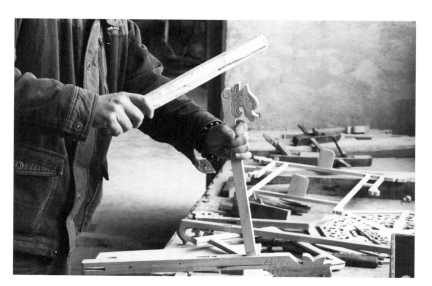

▲ 组装

"挡"用。组装时，将镂出龙头的弯梁前后都镶好，取连接下扇的大柱子，把柱子上的榫敲入弯梁上开出的卯槽内，再备上一个楔子，这根柱子便纹丝不动了，接下来再将小柱子的榫卯结构装好，就可以装腰栓了。用此法组装出6对框架单元。

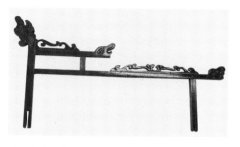

▲ 框架单元

6对框架单元上的鸭嘴"咬住"圆盘，下面是交撑固定，六方宫灯的主框架就组装完成了。

（二）制作灯扇

灯扇的制作需要备料、开料、开扇料、盖面、打槽、盘头、打眼、冲料、截肩、括榫、修毛刺、钉粘扇木模制子、粘扇、修肩、平扇背后、刮上口、开豁、打活销眼、配活扇、打卡

▲ 组装好的框架

扇槽、扇刮上下口、直牙子（将花牙子与灯扇连接部分刨平直）、粘牙子等20多道工序。其主要工序如下。

1. 扇架的制作

主框架制作完成后，六方宫灯的雏形也就有了，接着就得添料搭建，让它丰满起来。这首先得制作扇架。扇架结构看似简单，其实蕴含着丰富的建筑原理，制作起来很有技巧。

制作六方宫灯的扇架时，上下扇的做法基本相同，无非就是大小的问题。这里我们以上扇为例来进行讲解。

拆分来看，扇架由两根拉口、一根底梁、一根截肩组成。先来

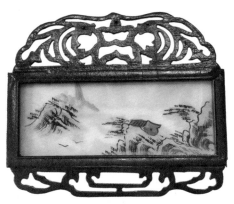

▲ 安装灯画后的灯扇

处理拉口，准备好一定长度的木条，然后再用线刨给扇的框架起线。这一步处理的是拉口正上面的装饰线，可以使框架看起来更有线条感，凸显层次的美观。拉口的背面有一根插槽，用来安插和固定玻璃。因此，要在木料上开凿，做出安玻璃的线槽。

在两根拉槽相对应的位置预留出榫卯结构，用来安插底梁，同样底梁上端也要留有线槽，这样就形成了一个相对稳定的结构。最上面的叫作"截肩"，为了美观，它要比上截面制作得略窄一些，这样玻璃放进去以后，前后的厚度就正好合适了。截肩与拉口中间也存在一个榫卯结构，在制作时可以用铅笔在拉口上画出要切去的部位，角度为45°，再由锯子锯出。锯好后将木料翻过来，沿着槽口的部位再向里锯一段，这一段是榫卯结构的卯。将两个拉口都做出来，对应拉口榫卯结构的是截肩。接着做出截肩上的榫，角度也为45°，锯进去一段后，掰掉多余的木料，这样就做好了。组装后，只要两者都很好地结合，并且不会脱落就可以了。如果害怕不牢固，还可以使用白乳胶进行加固。一切零件都处理好后，进行扇架的组装，将这几个部件组装好即可。装好后再用直角尺测量一下，确保每个角都是90°，这样一个上扇就做成了。

做好的上下扇，又是怎样与主框架结合的呢？北京宫灯传承人翟玉良告诉我们，在拉口上用凿子凿出一个豁眼，这样可以使扇架牢固地卡在主框架上。当然豁口应该对好腰栓的位置，稍有偏差就不能固定了。最后将毛边打磨平滑。

2. 花牙子的制作

花牙子是宫灯上的装饰，采用木雕技艺中的透雕工艺制作。在木雕技艺中，难度较大的雕刻工序就是镂空雕刻，它是木雕艺术中最为精致的一门技艺。业内有这样一句话，"雕塑是加法，雕刻是减法"，一不留神刻下去的便无法再找回。雕刻技师总结出了"先横后直，先小后大，先外后内，先前后背，先浅后深"的镂空雕刻工艺，运用交叉雕刻、显实结合等加工方法，使镂空雕刻的作品达到空灵剔透、玲珑精巧、雅致美观的艺术效果，并产生动感效应。

为了批量生产，北京市美术红灯厂在制作工艺中专门有一道工序是"锼铁片样子"，就是先将设计图案画到薄铁皮上，再用钢丝锯（锼弓子）按画线锼出花板，作为生产制作花牙子的样

▲ 铁片样子

板。不同的设计图案要锼出不同的样板。宫灯上的龙头也用同样的方法制出样板。

样板制好以后，就是花牙子制作的具体步骤了。

第一步，画线，俗称"拓铁片样子"，就是将制作出的设计图案

模板固定在木料板上，用刷子蘸黑色涂料，将图案拓到木料板上。

第二步，钻定位孔，业内称为"打牙子眼"，就是确定钻孔的位置和需要锼刻的面，钻孔定位。

第三步，凿粗坯，俗称"锼牙子"，就是用钢丝锯，即"锼弓子"，按画好的图案线条锼出大形。

第四步，打磨，又称"光牙子"，就是用细锉、砂纸将锼出的花牙子大形细细打磨光滑，尤其与灯架相接处要用刨子刨光平。

在长期的生产实践中，北京市美术红灯厂的技师研发出了"叠锼"工艺，即将3块花牙子板料叠粘在一起，只在最上面的料上刷纹样，然后用锼弓子按图案纹路锼，一次可以锼出3个花牙子粗坯，之后再将其放入水中，使黏合剂溶解，大大提高了生产效率。

3. 窗扇组合

最常见的宫灯形制是双层正六方，也就是12扇画面分为上下两组，上层围子探出来，下层围子缩进去。正八方同理。如果上层围子微微前倾，就叫"撇扇"，下层围子底部回收，称作"缩口"。撇扇

▲ 窗扇组合

和缩口给原本直上直下的宫灯带来了丰富变化，也加大了制作难度。怎样寻找和谐的角度，怎样调整雕刻的花样，怎样保证成品严丝合缝，都在考验着匠人的技艺。

除了角度，形状也有变化。这一围之中的画面，如果每扇都是同一个形状，组成一个切面是正多边形的宫灯，那么依照扇数不同称作"正四方""正六方""正八方"。要是四扇宽、四扇窄，切面形成不等边的八边形，则称为"幔

八方"。幔八方宫灯的扇幅相差大的时候，乍看起来就是四方宫灯，然而仔细看，等于在四角上各拼了一个小画面。多出来的这4个画面，使幔八方宫灯较四方宫灯就灵动了许多。

组合时，先将窗扇的下撑固定，在两个边撑的榫上涂胶，分别装到下撑的卯槽内，用敲锤敲紧，再在两个边撑上面的榫上涂胶，将窗扇上撑的卯槽与之对正，用敲锤敲紧。

（三）画灯画

灯画的画法经历了在矾绢上以工笔重彩法绘制、小写意法绘制，到将绢片裱于毛玻璃、透明玻璃上，再到直接在毛玻璃上以漆绘画的过程。后来北京市美术红灯厂还尝试过用聚苯塑料片替代玻璃在上面绘上各种图案，既透明又轻巧，减轻了宫灯因装玻璃画片而增加的重量，但终因其庄重和华丽感不如矾绢而被放弃，现仍使用矾绢画片。画灯画有以下几个特点。

1. 绘画者要有良好的中国画基础

经过几千年的历史发展，中国画以其特有的绘画技法、表现形式和独特的艺术魅力，形成了一个完整的体系和强烈而鲜明的艺术特色，其在构图、用笔、用墨、上色等方面，也都有自己的特点。灯画绘画者都需要掌握中国画的基本画法。

▲ 画灯画

（1）在构图方面讲究"远近法"

在作画的时候，让平面上的物体表现出远近高低的空间感和立体感，这就是近大远小的透视法则。人们经过长期的实践摸索，总结出了中国画的构图规律。

一是宾主朝揖的关系。画面上的主体只有一个，其他都是次要的宾体，起着辅助的作用。主和宾是相互依存、浑然一体的，只有宾主分明，画面才能主次分明，才不会"喧宾夺主"。

二是虚实关系。受古代哲学思想的影响，在中国画中也存在"阴阳相生""虚实相生"的说法，有虚则实存，有实则虚生，这样才能达到生动自然。"实"可以指在画面上的突出的、实实在在的主体，"虚"往往指处于次要的、远的、淡的、衬托的物象。古人有"知白守黑""以虚衬实"的说法。观者往往从实处着眼，虚处留意，使人产生联想和想象，达到意外之意、画外之画的"虚境"。

三是疏密、聚散的关系。中国画有"疏可走马，密不透风"的说法，即要求有大疏大密的对比关系。这里包括疏与密、聚与散、动与静、明与暗的种种对比，通过对比产生一种运动感、节奏感和韵律感，在布局中使画面更加富有变化。

四是蓄势与写势。古人将构图称为"置阵布势"。一幅中国画作品必须有一种气势和力量，具有一种生机勃勃的生命力和一往无前势不可当的气势。运用虚实、抑扬顿挫、曲折往复等方法，以达到"欲左先右""欲放先收""欲行先蓄"的变化，最终完成"蓄势"。

（2）追求笔墨技法

笔墨为中国画的主要表现手段，古人云"无笔无墨不成画"。北宋画家韩拙在他的著作《山水纯全集》中也说道："笔以立其形质，墨以分其阴阳。"故而，在作画时，用笔的刚柔劲健、毛涩圆厚、快慢轻重、提按顿挫的变化，用墨的干、湿、浓、淡、重、焦、枯、润

的韵味，都会使笔、墨、色在绢、纸上出现自然的复杂变化。人们在长期的实践中也总结出了技法运用的几个原则。

一是要有力。如行家所说："好的笔线如钟表里的发条，不好的笔线如同煮烂了的面条。"可见一根好的线条从外部看要不轻飘，有分量，俗称"有劲"。

二是要流畅。运笔过程中必须顺畅连贯，有连续性，在有节奏的气脉连贯的流动线条中，笔走龙蛇，顾盼生姿，在互相呼应中产生出美的力量。如音乐、舞蹈中途不能打结一样，一条线也不容打结，"欲行不行，欲止不止"是运笔之大忌。

三是要准确。所谓"下笔有由"，即下笔见形，落笔见物，充分体现对象的形态。为做到准确，要求绘画者有较强的眼力，也可以说有较强的观察与记忆的功夫，通过对所绘对象的观察、捕捉，将其准确地表现出来。

2. 独门技艺——反着画

宫灯上的画片一直以来是画在绢上的，即使清朝时将玻璃用作画屏以后，也是将画绘在绢上，再将绢裱在玻璃上。这两种方法都按中国画技法一步一步地做。后来发明了用油漆直接在玻璃上作画。若在玻璃上画灯画以后，就不可能按照中国画的步骤作画了，用北京市美术红灯厂技师的话说就是得"反着画"。

用绢、纸来画，顺序应当是先确定枝干走向，然后点下花瓣，再破色勾花蕊；但在毛玻璃上画的顺序，却是大致画好枝干之后，先规划花的位置点上花蕊，然后在花蕊上堆色绘花瓣。同理，画山水要先画前景，画楼台要先勾轮廓。如果是工笔人物这类"细活儿"，更是要先画好五官、发丝、衣纹，才能开脸、上色。而随着一层层墨彩堆叠，玻璃正面的图案渐渐成形，绘图的一侧反而模糊。最后，画师面前只有一片片大色块，但玻璃的正面，一枝层次分明的杜鹃花已然画成。

再如，牡丹花头花瓣层次虽然很多，但因其瓣瓣归心，也是有章可循的。按照透视关系，人们最先看到的是花心前的反瓣。这些花瓣短而宽，下面是与人的视线一致的花瓣，只能看见横切面的沿，看不见里面的瓣。花心部位花瓣密集，花瓣聚心，慢慢打开，露出花蕊。这是我们观察到的牡丹花花头的层次。

按照中国画的通常画法，即在绢上绘画，其步骤如下。

第一步，画牡丹花花蕾打开以后形成的花托。

第二步，画人们最先看到的花心前的反瓣。

第三步，画与人的视线一致的花瓣。

第四步，画花头腹心出现的花瓣。

第五步，点出花蕊。

在玻璃上绘制灯画，是在毛玻璃的磨砂面上进行的，而装在宫灯上时，人们要从玻璃的光面观看，所以画的时候要先画人们从玻璃的光面一边最先看到的部分。按照这一原理，人们最先看到的应该是花蕊，所以得先点花蕊，然后再依次画没有遮挡的部分和被遮挡的部分，步骤如下。

第一步，点出花蕊。

第二步，画牡丹花花蕾打开以后形成的花托。

第三步，画花心前的反瓣。

第四步，画花头腹心出现的花瓣。

第五步，画挡在后面的花瓣。

3. 应用画诀

画诀是以口诀的形式将创作要领以好记易背的口语传授下来的一种绘画理论，包括了绘画、雕刻和捏塑等民间艺术创作共同遵循的口诀。民间艺术的传承离不开从事创作的民间艺人，他们一代一代地将家族的手艺传承下来，并能保持其风貌和传统的精华，对于文化水平不高甚至没有文化的民间艺人来说，掌握绘塑口诀就显得非常重要。

民间的画诀虽以口传心授的方式保留下来，但它不仅是民间艺术家总结出的精华，也包括了大量的曾经被文人、画家和宫廷御用画师共同参考、应用的画法和画理。

北京宫灯在绘制灯画时，也是将下面这些画诀应用到绘制过程中。

绘画讲究意在笔先，所以民间绘画中总结出了"布局须有法，但也须有识。无识则法虚，无法则识晦"的画诀，意思是说绘画的布局，也就是构图应按一定的法则去进行。要对所选的题材内容有深刻的认识和理解，这样作出的画才能使形式和内容统一起来。否则只掌握一套法则，而不去理解故事内容，那么硬套出来的作品一定是虚飘不真实的东西，画出来的东西也阴晦不清，主体不突出。

民间画师将如何布局用口诀"画分三截"表述出来："一幅画里分三截，中下上来求生意。生意虽无一定格，其中却有至成理。"这是因为民间画师在作画时，常把一幅纸虚折为三叠，谓之"天地人三才"，从而分出主次人物位置及花月庭园、灯几宫室等布局，并以折叠线作为人体器物之高低比例和景色远近层次的尺度。其法甚妙，且变幻无穷。

对于山水画的构图，有"三辨"画诀："岑峦迂回辨纵深，林木参差辨高下，溪流绕转辨平阔。"它说明一幅山水画下笔之先，胸中须有纵深、平阔、高下之分，不然山景气韵难有圆透之感。若欲辨明此三点，可依据素日之游历所记，以峦峰岑岭分出深远，用高林灌木理出高低，和泉口流水推出平阔。唐代王维关于"山水诀"写道："丈山尺树，寸马分人。远人无目，远树无枝。远山无石，隐然如眉。远水无波，高与天齐。"寥寥数语，便勾勒出山水画中的远近关系。再比如着色，也有口诀传承："红间黄，秋叶坠；红间绿，花簇簇；青间紫，不如死；粉笼黄，胜增光。"

在画人物的时候，民间画诀中也归纳出一套套的口诀。比如处理人体比例时有："头分三停，肩担两头，一手捂住半个脸，行七坐五

盘三半。"再比如画仕女、美人（民间画师称作"美人样"），其画诀为："鼻如胆，瓜子脸，樱桃小口蚂蚱眼，慢步走，勿参手，要笑千万莫张口。"从这段口诀中还可以看出，大量的民间画诀都从审美需要出发，通过画作，将事物的美丑观鲜明地划分开来。如画贵人样则有"双眉入鬓，两目精神，动作平稳，方是贵人"的口诀；写卑者样则有"口斜胸凸，头低仰视，齿露眉错，必是细作"的口诀。如果是表现人物的表情神态，又有"坐看五、立量七，若要笑，眉弯嘴翘，若要哭，眉锁蹙，气努眼，眼张拱"的口诀。画诀在人物刻画中有着深厚的中国传统文化中的审美观念内涵。就以"双眉入鬓"的贵人样而言，因为在民间的观相术中，眉长过眼是长寿和富贵的征兆，而眉短和中断则是"难斗"和短寿的预示，所以画师用长眉表现"面善""长寿"之意。可以说画诀本身是民间审美观的具象描述。

在画动物时，一定要捕捉到动物在某一瞬间的动作特征。比如画鹿，鹿在觅到食物时，一定要回头招呼自己的同伴，人们把鹿的这一特性看作是鹿的美德，也因此称鹿为"仁鹿"，在绘画中就总结出"十鹿九回头"的口诀。再如画龙，唐代画家董羽在他的《画龙辑要》中写道：画龙要"三停九象"，也就是说"其状扩分三停九似而已，自首至项，自项至腹，自手腹至尾三停也……"这一方法运用至今，是民间艺术塑造龙形象的口诀。

这些口诀把中国画的绘画方法用最简洁的语言加以描述，并在长期师徒传授中加以发展和补充，将传统美术和传统技艺一代一代地传承下来。但由于它们又是各行当里赖以谋生的手段，所以在很长一段时期内，口诀又带有相对的保密性，正如老话儿传下来的："宁赠一锭金，不撒一口春。"这里的"春"，指的就是各行当里的秘诀，还有如"宁给十元钱，不把艺来传"等。就连被后世尊称为"画圣"的唐代画家吴道子的作画技艺，历史上也有"或有口诀人莫能知"的记载，因而有些口诀也逐渐失传了。

4. 采用工笔画法和小写意画法

中国画按绘画技法可以分为工笔画、写意画、水墨画、没骨画等，工笔画可分为工笔淡彩和工笔重彩，写意画又分为大写意和小写意。北京宫灯在画灯画时多采用工笔画法和小写意画法。

（1）工笔画法

工笔淡彩是先用墨彩的方法把描绘对象画到七八分，然后用淡薄的色彩稍作渲染。工笔重彩则是勾勒勾染时用色厚重，色感较富丽，带有装饰性。

工笔画的画法比较工整严谨，以描绘被画对象的准确形象为准则。因早期灯画受皇帝喜好的影响，所以不论是花鸟画还是戏出画，工笔技法运用得很多。由于工笔画所用的纸或绢需是熟宣或熟绢，即将宣纸或生绢经过一定比例的胶矾水刷制而成，这也是宫灯上所用绢一定是矾绢的缘故。画的时候，先用狼毫小笔勾勒，然后敷色，层层渲染，从而取得形神兼备的艺术效果。

（2）小写意画法

小写意是一种半工半写的技法，重视用笔的轻松和书写性，更倾向于写物象之实。大写意则倾向于以水墨画法表现画家的主观情感，注重用线的书法味和墨色的多变性，强调画中意味。

根据中国画技法的不同，又考虑到在宫灯上画灯画时受到画屏尺寸以及观赏效果的限制，所以在灯画中一般采用小写意的画法。

用小写意画法作画时，先要将毛笔浸在水中，待湿透后取出，笔上的清水不要擦干或捏掉，用笔尖蘸上少量浓墨，然后轻轻把笔尖在盘子里上下抹动几次，使笔尖上的浓墨渐渐和水相溶，水少处自然色浓，水多处自然色淡，随即挥笔作画，让墨色在纸上自己去调配，墨色会很丰富。作画时，要注意行笔的顺序，用笔简而整，笔简意足，形在意中。落笔要大胆谨慎，一气呵成，否则笔力有亏，墨彩必然无光。

▲ 小写意人物灯画

（四）编结

宫灯上所配的流苏，是用绳编成中国传统装饰结，再配上长长的丝穗组成的。中国传统装饰结被称为"中国结"，是中国特有的民间手工编织装饰品。它同我国的布艺、刺绣并称为中国的三大手工艺品。

中国结始于上古，兴于唐宋，盛于明清，漫长的历史使得中国结积淀了中华民族特有的、纯粹的文化精髓和丰富的文化底蕴。它从实用绳结技艺演变为今天这种精致华美的艺术品，不仅具有造型之美、色彩之美，而且因其形意而得名。每一种结都通过"形、色、意"的有机结合，综合地体现了中华文化兼收并蓄、不断创新的文化特征，体现着人们追求真、善、美的美好愿望。

中国结有着复杂的结构。首先是基本结，每一个基本结都是以一根绳从头至尾编结而成，通过始终不断、顺理成章的穿梭、缠绕，编织成没有正反、左右对称、首尾相接、无始无终的结饰。因此，中国结具有紧密的结体，用它来绑东西不容易松散，实用功能很强。每一个基本结又根据其形、意而命名，象征着生命的连绵不断，蕴含着和平、完美与吉祥的寓意。

中国结有很多的编结方法，人们还赋予其吉祥的寓意。装饰北京

宫灯的绳结主要有盘长结、蝴蝶结、磐结、万字结、祥云结等。下面为大家介绍制作中国结需要使用的工具、材料、技法等。

1. 工具

常用工具有剪刀、珠针、钩针、镊子等。

2. 材料

最主要的材料是线，其种类很多，包括丝、棉、麻、尼龙、混纺等，都可用来编结。究竟采用哪一种线，得视要编的是哪一种结，以及结要做何用途而定。线的硬度要适中，如果太硬，不但在编结时操作不便，而且结形也不易把握；如果太软，编出的结形不挺拔，轮廓不显著，棱角不突出。线的粗细，则根据宫灯体积大小而定。

3. 编结技法

中国结是用一根线绳通过绾、结、穿、编、绕、缠、抽、修等技巧，按照一定的程式循环有序、连绵不断地编制而成的。其中的主要技法是编、抽、修。

（1）编

根据要编结的式样，选定质地与色彩适宜的线，依照编结步骤编。如果是较为复杂的结式，可以借助图钉，逐步把线固定在硬纸盒上慢慢编。编时一边要注意线路走向，辨清线与线的关系，一边要留意线的纹路是否平整。编到线条太密时，可以借用粗钩针或镊子帮助线头穿越。钩针不可太尖锐，以免把线钩伤，产生起毛或出絮现象，影响整个结的美观。

（2）抽

编的步骤完成之后，便可以把图钉全部拿掉，开始进行抽的步骤。将结子抽紧定形，是整个编结过程中最重要也是最困难的一步。抽时不可操之过急，先认清要抽的那几根线，然后同时均匀施力，慢慢抽紧，并且随时注意编线有没有发生扭折的现象。在此操作过程中，绝对不能让结的主体松散，要一边抽，一边用拇指与食指转动线

段，或者借用镊子施力，使之平展过来。抽的时候要先抽结的主体，同时不要操之过急，先得认清要抽的是哪些线，然后再左右或上下同时均匀施力，慢慢抽紧。

（3）修

因为中国结是一种精致的饰物，所以像线头之类的小地方也不能疏忽，需细心地处理和修整。在结形调整得完全满意之后，为了使之保持尽善尽美的状态，有些容易松散之处，最好选择与结子同色的细线，有技巧地缝上几针，这样结子就不会变形了。通常结子的上下两头是吃力之处，得用针线固定。缝时针脚要注意藏好，不要露出痕迹。

中国结的基本编法可分为4种：一是平结，代表半圆形；二是酢浆草结，代表三角形；三是团锦结，代表圆形；四是盘长结，代表正方形。每一种又可以延伸出许多其他的结体。这些独特的编结方法，充分体现了中国劳动人民的智慧。因此，中国结又被称为"智慧之结"。

各种结因操作者的熟练程度、编结习惯不同，编结起来也有不同的方法，这里就不作叙述了。

4. 做流苏

流苏又称"吉祥穗""同心穗"，虽然没有各种结饰的华丽感觉，却独具一格，是很多结饰中不可缺少的配角，象征五谷丰登。在结饰的尾端加流苏，会增添许多摇曳生姿的美感和悬垂感，以及动与静、面与线、疏与密的对比美，使结饰看起来不至于太单调。

流苏的制作方法有多种，在这里简要介绍其中3种。

（1）普通流苏

将一束线的中间扎牢，再用另一根线横向扎紧作为流苏的"头"，然后将其反过来，用丝穗线均匀地包裹住头部，再用线扎紧，一束普通流苏就做好了。

（2）斜编流苏

方法一：将一束线扎紧，穿一个珠子，让所有的穗在珠子下方，然后把珠子倒过来，用线均匀地把珠子覆盖上，取另一根线扎紧，再倒过来，将丝穗线依次从包裹珠子的线缝中穿过，珠面的线作为经线，珠子下面的线作为纬线，穿编成斜花即成。

方法二：取一直径、长短合适的小圆筒，将丝穗线均匀地、垂直地挂满圆筒，再用一根横线，在包裹圆筒的直线中有规律地穿梭，编出花纹。

根据流苏编法的不同，其种类也有很多，如吉祥穗流苏等。

（五）总装

将组装好的窗扇安装到主框架上，将画片镶入窗扇的槽内，一个宫灯的窗扇就组装完成了。

再把编好的流苏丝穗挂到探出的龙头上，一盏古色古香、典雅华丽、韵味十足的六方宫灯便呈现在人们面前。

四、纱灯的制作方法

以红纱灯为例来讲解纱灯的制作方法。

（一）原材料

原材料有铅丝或竹篾条，绑扎用线或铅丝、糨糊或胶水、纸板、金色纸、绸绢、丝穗等。

（二）制作工具

制作工具有剪刀、卡丝钳、毛刷、裁刀等。

（三）制作过程

第一步，劈竹条。选用生长3年以上的毛竹，劈开，破成竹篾条，业内称为"摄条"。处理时要用刀剃光竹瓤，保证竹条厚度一致，这样弯曲后韧度才能一样。

第二步，车灯盘。将木材车成外圆内空、薄厚一致的上下灯盘。

第三步，扎骨架，业内称为"上权子"。在竹条两端打孔，相互间用铁丝穿好，嵌入灯盘凹槽并固定，再用粗铁丝搣出灯簧，贯穿上下两个灯盘，这样就制成了灯笼的骨架。最后是整理骨架，业内称为"摄样儿"，需将骨架整理成苹果圆形，用线绳固定，防止走样。

第四步，糊灯面。传统的做法是糊以生丝纱（或绸、布、尼龙绸），并均匀地涂刷上鱼膘。鱼鳔干燥后，在生丝纱经纬方眼间形成一层薄膜，透光顺畅，但不透风，燃烛于灯内，风吹不灭。如今鱼膘已改用化工涂料，根据产品等级不同，糊灯用的生丝纱也由其他材料替代。糊灯面时要间隔着糊，如六面红纱灯，就间隔着糊三面，待干透后，裁去多余部分，再糊另外三面。

第五步，做装饰。在灯笼上下的圆形木盘上，贴上用金纸剪的如意云朵，大灯笼还要贴上用金纸剪好的回纹图案。

▲ 制作红纱灯

五、走马灯的制作方法

走马灯能够旋转的基本原理是，灯火形成热气流，热气流推动叶轮转动。简单地说，就是利用空气的流动，如同民间的玩具风车，当气流的方向与风车的叶片形成一定的角度时，风车就会旋转起来。同

理，当加热的气体上升时，形成一股微弱的气流，正是这股气流带动走马灯上的叶轮和叶轮轴一起转动，使连接在轴上的人物或动物等画面也旋转起来。现在北京市美术红灯厂制作的走马灯是木制结构，做工也更加精细，灯内安装一个小电机，灯亮则电机启动，带动内筒旋转。

（一）原料

原料有细竹片、铁丝、木条、棉线、丝绸、玻璃、彩穗等。

（二）工具

工具有剪刀、削刀、小钳子、针锥、木锯、画笔、色碟等。

（三）制作过程

走马灯制作主要分为两部分：一是灯架，二是灯的内筒，业内称为"走马筒"。走马灯的转动全靠内筒的制作。

现在北京市美术红灯厂制作走马灯的方法与传统走马灯的制作方法相仿，具体做法如下。

第一步，制作内筒架子。传统走马灯的内筒上方要做一个盖子，盖子上顺一个方向开出若干个斜槽，也就是叶轮。因现在的内筒是靠电机驱动，所以内筒的上方只是一个十字交叉的架子，上面装上电机。

第二步，绘制内筒画面。先把选定的图案画在绢上，再将画绢裱在软塑料板上。

第三步，制作灯架。北京宫灯中走马灯灯架的制作工艺与六方宫灯等相同，只是灯扇上所镶嵌的玻璃是透明的，以便观者能清晰地看到内筒上的画。

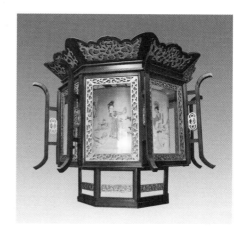

▲ 走马灯

第三章

北京宫灯的品类及艺术风格





第一节　北京宫灯的品类

北京宫灯品类繁多，专业人士从不同的角度给出了较规范的划分。

一、按产品分类

现在所说的"宫灯"多为广义上的，即以北京市美术红灯厂生产的宫廷式用灯品类而分，包括六方宫灯、花灯、纱灯、木框故事灯和红庆灯。

（一）六方宫灯

传统宫灯一般用雕木做骨架，或用雕漆、铜镂等做框架，然后镶以绢纱、玻璃或牛角片，上面是彩绘的山水、人物、花鸟、虫鱼、博古文玩、戏剧故事等。有的在灯罩上方加置华盖，灯下加挂各种式样的垂饰以及珠玉金银的穗坠。有的在灯罩四周悬挂吉祥杂宝、流苏璎珞。有的还镶嵌雕刻玲珑的翠玉或白玉，极尽讲究、奢华。当代宫灯则以精细的木雕做骨架，更突出了宫灯的庄重感，并设计制作了造型各异的花灯。

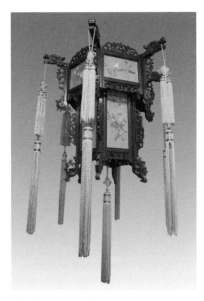

▲ 传统六方宫灯

六方宫灯是北京宫灯的主要形式，这是流传三四百年、已定

型的传统宫灯，北京市美术红灯厂的设计者称其为"形常灯"。六方宫灯是用紫檀、红木、花梨等珍贵木材做骨架，再镶上玻璃或纱绢的画屏制成。灯的结构分上扇、下扇两层，有6个对称的面。上扇宽，六角有6根短立柱，上边雕有6只龙头或凤头，六角悬有彩色穗坠，短立柱之间还镶着6块小画屏。下扇窄，有6根长立柱，立柱外侧都有镂空花牙子，内侧镶着6块长方形画屏。画屏上绘有"五福捧寿"等吉祥内容，或绘有山水、走兽、花鸟、人物等中国画写意图案，尽显北京宫灯的高贵典雅，现在已成为国内外厅、堂的高级装饰品。

（二）花灯

这里所介绍的花灯与人们在元宵节灯会上看到的以竹、纱、纸为原材料制作的花灯是不同的概念，严格意义上说，那些应该称为"灯彩"。

北京宫灯中的花灯是从六方宫灯发展而来的，但比六方宫灯形式要多些，有三方、六方、八方、十二方。不论是吊灯、壁灯、桌灯，还是戳灯，其主要材料与六方宫灯一样，也是木材、绢和玻璃。花灯品种很多，以形状多样、雕刻精细为特点，在造型、结构上可以巧变出单层、双层、子母灯、球灯、花篮灯、珠灯、走马灯等多种类型。

花灯的结构特点与宫灯不同，宫灯的造型是固有模式，有一定的规格，能拆卸、组装，而花灯的造型没有一定的规格限制，造型可以随意变化，其中大部分花灯不能任意拆卸和组装，甚至有的灯完全是用镂空花牙子木板组装粘死的，但也有的花灯是可以部分拆卸、组装的。另外，不论是六方宫灯，还是四方宫灯、八方宫灯，在结构上都有主框架，说得明白些，就是要有立柱，用以撑起宫灯的大形。灯扇是通过榫卯结构插在主框架上的。而花灯则不同，它的结构中没有立柱，而是灯扇与灯扇相接，再把花牙子粘到面上。

花灯虽大部分用红木、紫檀、花梨、楠木等珍贵木材制成，但在

故宫收藏的宫灯中，还有雕漆的、骨刻的、象牙的、铜镂的、珐琅的、陶瓷的等品种。这些都是宫廷中的装饰陈设品，为民间罕见。

1. 单层宫灯

单层宫灯是花灯中的简单形式，只有一层灯架，再以灯扇、花牙子、灯画、丝穗做装饰，桌灯、壁灯、戳灯常用这种形式。

2. 双层宫灯

传统的六方宫灯是双层宫灯的典型代表形式，分为上扇和下扇，多悬挂于室内屋顶。高挑的龙头和双层灯画，使宫灯更显得庄重与华贵。

3. 子母灯

在北京市美术红灯厂的展厅里，悬挂着一盏六方垂花子母灯。它分为上扇、下扇和底灯3层，骨架由硬木雕刻而成。灯帽的6个角上探出6只龙头，龙嘴各衔一束红色流苏，这是母灯。在第二层伸出的6个龙脖上，分别支撑着一个子灯，其造型也是六方的。6根骨架立柱是6条"三弯九曲"的龙，探出的龙嘴中也各衔一束红色流苏。每层的上下沿又用镂空雕刻的花草纹样予以装饰，使这个直径近2米的垂花子母灯显得端庄、稳重而又华贵。

▲ 六方垂花子母灯

六方云盒子母灯是在传统的宫灯造型基础上改革、发展而来，根据建筑特点设计的，在一个主灯上突出6个分叉，这6个分叉上配有小子灯。北京市美术红灯厂的技师给子母灯的各部位都起了好听的名

字，一圈小的围着大的，叫作"云盒"，母灯中央逐层下沉的，叫作"垂花"，嵌了金丝的，叫作"金龙合玺"等。

4. 球灯

球灯是花灯中最具代表性的一种，有大、中、小球灯之分。一只复杂的大球灯得用1000多块花牙子板粘合而成，即便是最普通的球灯也要200多块镂空花牙子板组成，需要十分精湛的制作工艺。这种灯的结构是以若干块不同的面组成一个球形，吊在雕有龙头的灯杆上，别有一番雅趣。北京最擅长制作球灯的是著名宫灯老艺人韩子兴。在球灯的基础上，韩子兴又创作出鸡心灯、钟形灯以及各式台灯、壁灯等，丰富了北京宫灯的花色品种。

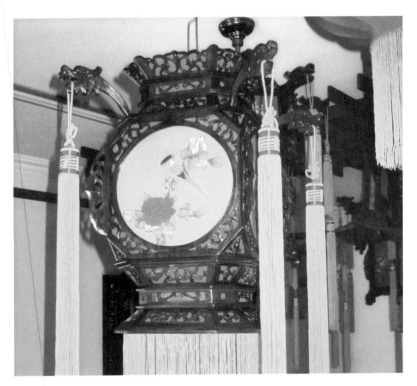

▲ 大球灯

5. 花篮灯

北京市美术红灯厂曾制作了一对百花戳灯。这对戳灯每只高2米，灯头部分是一只用红木雕成的大花篮。整个花篮从上到下都雕镂着各种各样盛开的花朵，仅花篮提梁上就雕有兰草、玉兰、菊花、梅花、海棠等。灯上镶以彩绘的玻璃画屏，花篮上还安装着6只高高翘起的勾子莲图案，戳灯上还配有红色和淡黄色的穗坠和流苏。灯柱部分浮雕传统图案，下端镂雕4只戏绣球的狮子，而狮子的利爪组成了灯的底座。这件作品造型之新颖、结构之复杂、工艺之精湛，是过去的作品无法比拟的。1990年北京亚运会时，北京市美术红灯厂又设计制作出了以各种体育项目为元素的花篮宫灯，雕刻也是十分精美。

6. 珠灯

珠灯原意为"缀珠之灯"，即以"五色珠为网，下垂流苏"。清代钱泳所著《履园丛话》"旧闻·斗富"中记载："康熙初，有阳山朱鸣虞者，富甲三吴……曾于元宵挂珠灯数十盏于门。"清代李汝珍百回长篇小说《镜花缘》第三十四回中有"不多时有几个宫人手执珠灯走来"的语句。

当代作家汪曾祺曾写过一部小说《珠子灯》，对珠灯进行了详尽的描写："一堂灯一般是6盏。4盏较小，大都是染成红色或白色而画了红花的羊角琉璃泡子。一盏是麒麟送子：一个染色的琉璃角片扎成的娃娃骑在一匹麒麟上。还有一盏是珠子灯：绿色的玻璃珠子穿扎成的很大的宫。灯体是8扇玻璃，漆着红色的各体寿字，其余部分都是珠子，顶盖上伸出8个珠子的凤头，凤嘴里衔着珠子的小幡，下缀珠子的流苏。这盏灯分量相当的重，送来的时候，得两个人用一根小扁担抬着。这是一盏主灯，挂在房间的正中。旁边是麒麟送子，玻璃泡子挂在四角……屋里点了灯，气氛就很不一样了。这些灯都不怎么亮（点灯的目的原不是为了照明），但很柔和。尤其是那盏珠子灯，洒下一片淡绿的光，绿光中珠幡的影子轻轻地摇曳，如梦如水，显得

异常安静。元宵的灯光扩散着吉祥、幸福和朦胧暧昧的希望。"

7. 走马灯

走马灯原本是民间灯会上常见的一种花灯。在《西京杂记》中记载，汉高祖刘邦进咸阳时，最让他感到惊奇的是宫中的"青玉灯"。这种灯的灯体上有蟠螭用口含着灯。灯点燃后，灯体周围的鳞甲便会动起来，那景象好像夜里的星星一样。人们猜测，这就是走马灯的雏形。

到了宋代，走马灯已普遍流行了。传世画作《宋人观灯图》中有一盏扁方形走马灯，四周有壶门，中间的纸人、纸马依稀可见，其形制几乎与现代民间走马灯相同。

明清时，走马灯更为普遍。清代学士富察敦崇在《燕京岁时记》中也提到了走马灯："走马灯者，剪纸为轮，以烛嘘之，则车驰马骤，团团不休，烛灭则顿止矣。其物虽微，颇能具成败兴衰之理。上下千古，二十四史中无非一走马灯也。"走马灯的兵马人物依次登场退场，旋转不已。后来人们常用"走马灯"一词来比喻忙乱纷杂的场面，也比喻时光更替、成败兴衰。

20世纪80年代，北京市美术红灯厂的设计师利用花灯中走马灯的基本原理，设计出了木制宫灯形式的走马灯，成为北京宫灯中最有趣的品种，使北京宫灯在庄重中又透出几分鲜活。其中由马元良设计、北京市美术红灯厂制作的大型走马灯，直径4.6米，高4.2米，旋转的灯身上画着形神兼备的红楼十二钗，当灯身转起来后，飘飘若仙的美女会从你身边缓缓

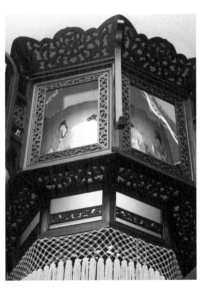

▲ 从走马灯灯窗看旋转的内筒

走过，让人有一种美的享受。

（三）纱灯

纱灯在我国很早就有应用。《宋书》中记载：孝武帝"床头有土
鄣，壁上挂葛灯笼、麻绳拂"。这种葛灯笼就是用葛麻织的粗布蒙成的
纱灯。纱灯除有原始的白地纱灯，后来又有了彩地纱灯和红地纱灯。

1. 白地纱灯

白地纱灯主要用白色生丝纱或罗底纱糊制，其上均匀地涂刷鱼
鳔，干燥后在张开的经纬方眼间形成透明薄膜。燃烛于内，光映于
外，风吹不灭，故又称"气死风灯"。它的造型有圆形、长方形，在
宫廷御用灯具中还有葫芦形的。在电灯尚未发明的时候，它是户外的
照明工具。若将衙门名称剪贴上去，就成了衙门灯；若将店铺名称剪
贴上去，则成为商店的字号灯；官吏府第门前或其所乘车辇辕下的纱
灯，可以标明姓氏。

2. 彩地纱灯

彩地纱灯简称"彩纱灯"，是20世纪20年代新创的一种出口商
品。它是将白纱染成黄、蓝、粉、绿等各种颜色，然后蒙成灯，再用
国画中的写意画法绘上花鸟、山水、飞禽、鱼虫等图案。在灯上还配
有金色的云朵和各种颜色的流苏。在喜庆节日使用彩地纱灯，可以增
添欢乐气氛。

3. 红地纱灯

红地纱灯就是红纱灯，其形状有圆形、椭圆形、苹果形、长圆形
等。在明代，红纱灯有一种特殊的作用。走进紫禁城乾清门西侧的内
右门，是一道长巷子，明清时期称之为"永巷"，住的都是皇上的嫔
妃。明朝时，每到夜幕降临的时候，太监们便要在巷子里每座宫院
前，例行挂上两盏红纱灯。皇帝每晚寝宿在哪所宫院，并无预先安
排，而是临时决定。皇帝光临某一宫院时，这座宫院前的红纱灯就先
卸下来，太监再传令其他宫院卸灯寝息。

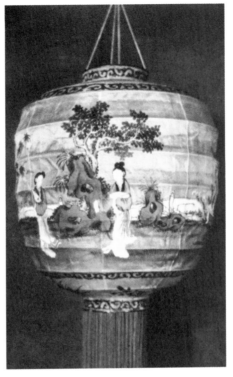

▲ 创新产品——折叠式宫纱灯（见1958年10月北京市工艺美术研究所编《北京工艺品》）

（四）木框故事灯

木框故事灯，俗称"故事灯"。这种灯是以花梨木或紫檀木制作灯架和灯扇，多为四方形，灯扇上糊绢或细纱布。灯的每面都彩绘人物画。绘画之前要在纱布上刷几层白芨水，再刷一层胶矾水或鱼鳔水。绘制纱灯要求色彩薄匀、清澈、鲜亮，使用植物性颜料比较好，并尽量把色调调得"尖"些、"阳"些，这样灯画在烛光映照下才显得透明醒目。皇宫中的故事灯，一般都请御画院的画师来画，民间请画工或干脆自己绘制。

每年春节前后（腊月二十三至正月十七），这种灯大多悬挂于商家、寺庙和官廨门前，每盏四面，四盏为一堂，也有六盏或三四十盏灯为一堂的。关于木框故事灯的样式和悬挂之处，金受申在《立言画刊》第二十四期《谈灯》一文中述："最多的是'故事灯画'，一尺宽二尺高的四方木架子，四面各糊白纱，画成全部连续的故事画……北京挂故事灯的，除庙宇以外，就是各旧式饽饽铺……"

（五）红庆灯

红庆灯特指具有北京特色的、苹果形的红纱灯，是1949年以后兴盛起来并风行全国的节庆必备的彩灯之一，人们习惯称之为"红灯笼"，现在已成为节庆灯，每到佳节悬挂红灯笼，寓意着红红火火，团团圆圆。

▲ 天安门城楼悬挂的红庆灯

红灯笼的制作非常讲究，只要灯笼达到1米高就要用金黄色装饰回纹和云朵，达到1.5米高就要装饰网穗和独穗。天安门城楼挂的8盏大红灯笼用金色装饰纹托底，再配上黄色的流苏穗，将天安门装点得庄严、巍峨、壮观。红色的灯笼也流行于海内外。红灯笼成为北京市美术红灯厂的特色产品，也使很多人将宫灯误认为就是大红灯笼。

二、按形状分类

宫灯的造型多种多样，有圆形、椭圆形、四方形、六方形、菱形、扇形、五角形、六角形、八角形、套方（方胜）形、花篮形、鱼形、瓶形、葫芦形、花瓣形、银锭形、套杯形、亭台形等。每一种造型还有大、中、小之分。正统的宫灯造型多是八角形、六角形或四角形。

在北京市美术红灯厂列出的产品名录中就有小十寸宫灯、十八寸胖子宫灯、十八寸六方龙凤灯、八方大花篮宫灯、四方水牛宫灯、六方盆式宫灯、六方棱角宫灯、四方桶子宫灯、六方亭子宫灯、六方长球灯、六方牡丹灯、四方龙凤灯、荷包灯等30多种。

▲ 六方缩口宫灯

▲ 四方孔雀顶灯

北京工艺美术厂曾设计创作过一只龙灯，更确切地说叫"龙船灯"。这只灯从整体形状上进行了大胆的创新，突破了北京传统宫灯六方、四方、八方、球等固定模式，采取民间花灯的异型创作方式，雕刻出龙船造型，船内安置两层四方亭式走马灯，下悬丝穗围，民间气息浓厚。

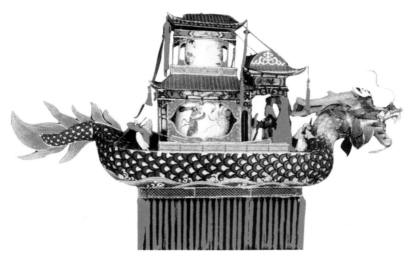

▲ 龙船灯

三、按灯画内容分类

灯画内容是随时代变迁而变化的，尤其到了清代以后，皇家及民间的灯市热闹有加，更促进了灯画的繁盛。

宫廷灯画是为皇帝或贵族创作的，所以其内容和表现形式无不体现出皇家的审美趣味。

清朝灭亡以前，灯画铺的很多生意都来自宫廷。在皇家宫廷所使用的宫灯上绘灯画，清规戒律非常多，最主要的特点是"文必吉祥""画必吉祥"。宫灯品种繁多，包括福字灯、寿字灯、双喜灯、大吉灯、长方胜灯、双鱼灯、楹鹤灯、百子灯、万年长青灯、万寿无疆灯、宝珠灯、天下太平灯、普天同庆灯、金玉满堂灯、八宝吉祥灯，以及吉祥如意、龙凤呈祥等祥瑞如意、福寿延年的题材灯，比如故宫坤宁宫中悬挂的喜字宫灯等，形成了宫廷需求的灯画内容特点。另外，宫灯上所绘灯画也会根据皇帝喜好而变换。

历代宫廷都有自己的御用画师。宋代有专为宫廷服务的画院，明代虽无画院，但给画家封了文渊阁待诏、武英殿待诏等职务。清乾隆

皇帝热心于书画翰墨，于乾隆元年（1736年）在原有宫廷绘画机构的基础上先后设置了画院处和如意馆两个专门机构，集中了许多画家。到了同治、光绪朝以后，如意馆划归内务府造办处，成为一个专门以绘画供奉于皇室的服务机构。宫廷所用的很多灯画都出自这里，作品多为花鸟、山水，绘画风格融入了西洋画的透视画法。历代宫廷绘画作品都有一个共同特点，即宫廷富贵气息浓厚，用笔细密烦琐，色彩浮华艳丽，格式严整少有变化。

明清时期戏剧兴盛，也因此衍生出了许多艺术品类，戏画就是其中之一。生活在清宫里的御用画师，或是根据帝王的喜好，或是遵照旨意，画了大量的戏曲画。这些宫廷戏画的绘制既有着演出范本作用，也对民间戏画起到了推动作用，而民间戏画的直接反映形式便是灯画。现在人们能够看到的传世灯画作品，大多是临摹的宫廷戏画。

清朝时，由于皇帝对写意画不理解，也就不喜欢，所以在宫廷灯画中，以工笔画居多，加上乾隆皇帝喜欢工笔重彩，这在很大程度上影响了宫廷灯画的创作思路，使这一时期的灯画作品也呈现出重彩的风格。

明清时期，由于有的皇帝雅好诗文书画，尤擅绘事，加之被推荐

▲ 工笔重彩灯画

到宫廷画院的画家又来自不同地域，所以绘画风格也发生了多样性的变化，除工笔重彩画法，还融入了工笔设色和水墨写意等画法。有人在评价明代林良画的鹰时提到："此图写意兼写似，咄咄逼人有真气。草堂展玩生英气，群雀窥帘暮惊避。"这当中的"写意兼写似"便可称为小写意画法。这种画法也影响到了宫廷灯画的创作，所以在这之后，宫廷灯画中出现了小写意的山水、花鸟、鱼虫、动物等多种题材。

用绢帛绘制的画片裱褙在玻璃上，更容易传递出历史的厚重感，使宫灯显得更加古朴，而直接绘制在玻璃上的画片与相对比较暗的木灯架形成明度的反差对比，使宫灯显得更加明快。绘画师将牡丹、兰草、山水、花鸟、鱼虫、人物等具有中国意象的各种吉祥喜庆的题材描绘在一块块玻璃上，常用的手法为工笔和小写意，水墨的大写意则运用较少。这些有着彩绘图案的玻璃会作为灯壁镶嵌在灯架上，传统字画的装饰，令宫灯更具中国味和品质感。

按照灯画内容可将宫灯分为花鸟灯画灯、山水灯画灯、人物灯画灯等。

（一）花鸟灯画灯

在中国画中，花鸟画是以动植物为主题的绘画作品。在中国传统文化中，绘画题材总与意象相结合，运用花鸟寓人、寓事，达到抒发情感、表现审美之意象。绘画者常把具有相同吉祥寓意的物象有机地组合起来，表达更广义的美好愿望。例如：山茶花与绶鸟同画，表达"春光长寿"之意；喜鹊与梅花

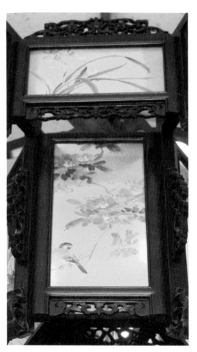

▲ 宫灯上的花鸟画

同画，表达"喜上眉梢"之意；蝙蝠和桃同画，表达"福寿延年"之意；猫与蝴蝶同画，表达"耄耋长寿"之意。这些有着吉祥寓意的绘画是花鸟灯画灯中最常使用的。

（二）山水灯画灯

山水画是中国人情思中最为厚重的沉淀，体现着以山为德、以水为性的内在修为意识，所以山水画也是宫廷灯画中最多的选择题材。

山水灯画灯上的画面虽不大，但却有大气魄，给观者创造一种咫尺天涯的视觉效果，在灯光的映衬中，更显出山水间的诗情画意。山水灯画以缩微营造画面，以浓缩体现画情，以精练的笔墨达到无穷的意趣，从而更能显示绘画者高深的功力和素养。

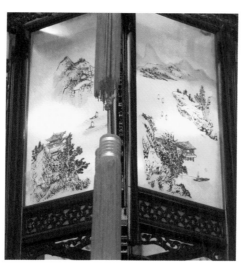

▲ 宫灯上的山水画

（三）人物灯画灯

人物画是指以人物形象为主体的绘画，大体分为道释画、仕女画、肖像画、风俗画、历史故事画等。人物灯画灯上的画面以仕女画及戏剧、历史故事或小说中的人物为主，通过某一出戏的一个片段对

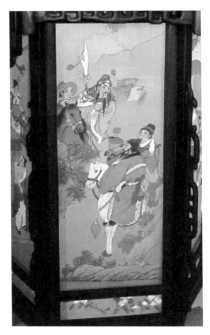

▲ 宫灯上的人物画

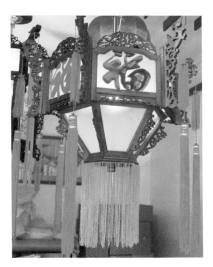

▲ 福字吊灯

人物的动作、神态进行描绘，或者用几幅画表现小说中的故事情节。马元良设计的大型走马灯中，在内筒上绘出《红楼梦》中的十二金钗，灯亮筒转，12个人物轮番上场，给观者留下读书、观影的享受。

宫灯上的灯画，不论是花鸟、山水还是人物，都有一个共同特点，就是在色彩上要比纸上的色彩显得更艳丽。这是因为现在宫灯上的灯画是在毛玻璃上绘制，为了着色更加牢固，调色时是将油漆与国画颜料调和在一起，再施以绘画。

四、按使用功能分类

根据使用功能不同，可将宫灯分为吊灯、壁灯、台灯、戳灯、道具灯、民用灯、灯市灯等。

（一）吊灯

吊灯是悬挂在厅堂内天花板上的，专供客厅、礼堂使用。当代的艺人们运用传统技艺，结合现代建筑的特点，创作了许多新产品。1959年为人民大会堂和中国历史博物馆制作的十二方大吊灯、八方大吊灯，都镶着白色磨砂玻璃，既庄重又美观。另外还有骨架上镂雕着各种花纹的四方桶

子吊灯、花篮吊灯等。

（二）壁灯

壁灯能够直接镶在墙壁上。这种灯非常巧妙，一共三面，是六方宫灯的一半，下面挂有穗坠，十分雅观。

（三）台灯

台灯的体积小巧，工艺精细，如华表台灯，灯柱和灯座是红木的，上面雕着一条游龙盘旋而上，四周还有朵朵浮云，再配上秀丽的纱罩，给人以舒适之感。

（四）戳灯

戳灯放在坐椅两旁或床头，如配有龙头吊杆的球灯等。当代艺人还制作出一种百花戳灯，每只高2米，造型新颖、结构复杂、工艺精湛，是过去任何时期都不可比拟的。

（五）道具灯

道具灯是专为各种戏剧、舞蹈等节目需要而制作的专用灯品，造型多种多样，如我国优秀民间舞蹈《荷花舞》中的荷花灯，就是其中的一种。它镶在演员舞裙裙摆四周，随着演员平稳而有节奏的舞步摇曳生姿，犹如满池荷花漂浮在水面，给人以自然美的享受。

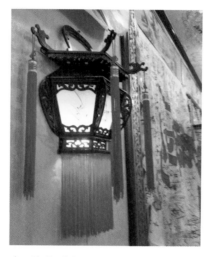

▲ 花篮壁灯

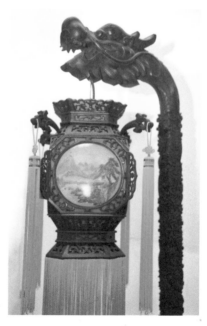

▲ 龙头杆戳灯

（六）民用灯

民用灯可以认为是家庭用灯，以前常用作手提灯，一般是白色或淡黄色的，透出的光线柔和，适宜在郊外、乡村行路时使用。随着家居装饰风格的多样化，人们已经将灯饰作为家居里一个最重要的装饰部分。

（七）灯市灯

灯市灯也可称为"灯节灯"或"灯展灯"。顾名思义，是在元宵节灯市上悬挂的各种灯。灯市灯对形状、规格都没有固定的要求，人们既能看到较有规格的宫灯、纱灯，也能看到更多没有一定的规格要求，任凭作者在自己的想象空间里发挥、创新出的灯，可谓是"八仙过海，各显其能"。因此，灯的式样和所反映的题材，应有尽有。

走进灯市，犹如走进绚丽的人间仙宫，灯盏颜色缤纷，形状各异，纸扎绢糊，花样翻新，无所不有。尤其吸引人的是那一盏盏旋转着的走马灯，还有灯上的画。画面上或是人物故事，或是山水花鸟，色彩斑斓，变化无穷，极具魅力。其实，灯市发展到现在，已不仅仅在元宵佳节举办，凡是喜庆的日子，公园、饭店、宾馆都会举行。

▲ 灯市灯

第二节　北京宫灯的艺术风格

一、看着瘦长，量着正方

这种"看着瘦长，量着正方"的宫灯指的是传统的六方宫灯。六方宫灯的灯体最高和最宽部分的比是1∶1。可是我们却有一种错觉，认为六方宫灯是瘦长的，原因是灯的上端探出去的龙头和上面有画的部分占的面积比下面小得多，再加上灯中间顶端安装的木葫芦，以及龙口中衔着的下垂的丝穗，都使六方宫灯的造型显得细长。这种印象是利用了人的视觉误差而形成的。

人们在形状、尺度、色彩等方面产生的错觉，统称为"视觉误差"，或称为"视错觉"。如图所示的两条等长线段，两端附加的箭头向外的线段看起来要比箭头向内的线段略短些,由于附加线的方向

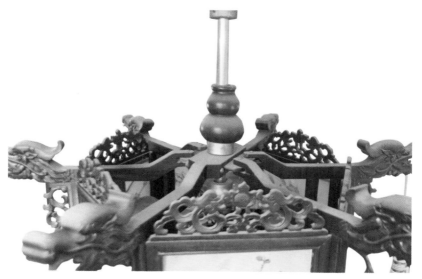

▲ 宫灯上的木葫芦

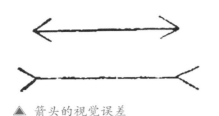

▲ 箭头的视觉误差

不同，便会产生其长短不同的错觉。这种错觉的形成是因为人的视线扫描受到附加线方向的诱导而形成的。

在自然界中有很多以障眼法将人蒙蔽的事情，如明明是把汽车停在了坡下，车却自行向坡"上溜"的"怪坡"现象，还有眼见"水往上流"的现象，实际都是利用了人的视觉误差。六方宫灯也是如此，在设计制作时特别将上层围子的高度与下层围子的高度差拉大，使人的视线首先被下层围子的高度吸引，再加上龙头口衔着的长长的丝穗一直垂过宫灯的灯脚，更让人忽视了宫灯的宽度。另外，六方宫灯的宽度，是由弯梁两头的龙头顶端决定的，而龙头又探出上层围子，与宫灯的整体形成一段距离，所以人们在目测其宽度时，往往只从上层围子的最宽处测量，而忽略了探出部分，因此，传统的六方宫灯总是让人觉得是瘦长的。这也可以说是古人留给现代人的视觉谜团，以体现传统的视觉美。

二、宫灯造型，形同古建

（一）仿垂花门

宫灯的画面分两部分，上面叫"上层围子"，下面叫"下层围子"，再加上前后上下镂空的木花牙子，上面部分探出来，下面部分缩进去，很像古代建筑中的垂花门。

垂花门指门的上檐柱不落地，而是悬于中柱穿枋上，柱上刻有花瓣联（莲）叶等华丽的木雕结构组。它是四合院内的一个重要建筑，以端庄华丽的形象成为四合院的外院与内宅的分水岭。垂花门建在四合院的主轴线上，与院中十字甬路、正房一样，同在一条南北走向的主轴线上并最先展示在客人面前。旧时人们常说的"大门不出，二门

不迈"中的"二门"指的就
是垂花门。

垂花门是装饰性极强的
建筑，包含了中国古代建筑
的各个要素和结构：台基、
梁、枋、柱、檩、椽、望
板、雀替、木雕、油漆彩绘
等。尤其华丽的是，垂花门
上的突出部位几乎都有十分
讲究的装饰。垂花门向外一
侧的梁头常雕成云头形状，
称为"麻叶梁头"，这种做

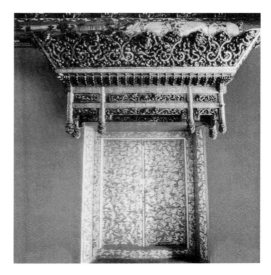

▲ 故宫内的垂花门

出雕饰的梁头，在一般建
筑中是不多见的。在麻叶梁头之下，有一对倒悬的短柱，柱头向下，
头部雕饰出莲瓣、串珠、花萼云或石榴头等形状，酷似一对含苞待放
的花蕾。这对短柱被称为"垂莲柱"，"垂花门"名称的由来大概就
与这对特殊的垂柱有关。联络两垂柱的部件也有很美的雕饰，题材有
"子孙万代""岁寒三友""玉棠富贵""福禄寿喜"等。这些雕刻
寄托着房宅主人对美好生活的憧憬，也将这道颇具地位的内宅门面装
点得格外富丽华贵。

在六方宫灯上，很多部位都能与垂花门相对应，从正面看过去，
就是一座标准的垂花门。它的上层围子完全依照垂花门设计，一根弯
梁犹如垂花门的主梁；高高挑起的龙头与垂花门上雕饰出的梁头相
仿；顺着龙头向下，是摆至上层围子下方的龙尾，如同垂花门上悬下
的垂莲柱。上层的窗扇以及窗扇四周的镂空雕花，分明就是垂花门的
望板和它上面的各种雕花。在龙头与立柱的直角部位，有一组镂空雕
刻的花牙子，这与垂花门的雀替别无二致，而且起的支撑与装饰作

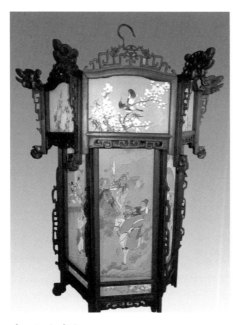

▲ 六方宫灯

用也与雀替一样。六方宫灯的下层围子看上去比较简单，这跟垂花门上与墙一体的门是一致的。下层的窗扇好比紧闭的二道门，上面的灯画也可视为门上的装饰画。宫灯的柱脚，可以被认为是门口的门墩。一只六方宫灯俨然就是一座古代建筑，当它悬挂于室内，人们抬眼便能欣赏到中国古代建筑之美。

（二）仿四梁八柱

唐代文学家杜牧曾作过一篇《阿房宫赋》，其中在形容宫殿建筑时写道："五步一楼，十步一阁；廊腰缦回，檐牙高啄；各抱地势，钩心斗角。"这句话将中国古代宫殿建筑的结构非常形象地描述出来。这种"檐牙高啄""钩心斗角"的结构在宫灯中也可找到。比如，传统六方宫灯的骨架，从力学角度上看，与中国古代建筑的四梁八柱基本结构十分相仿。宫灯主框架上的弯梁，起到了古代建筑中房屋横梁的作用，是宫灯的主要受力构件。而主框架上的长柱、短柱就如同古代建筑房屋中起支撑作用的柱子，支撑着宫灯的上扇、下扇。它们之间配合得是否紧实，决定了宫灯整体的坚实程度。这就是宫灯上的五梁八柱。

（三）仿雀替

雀替是中国古代建筑中的特殊名称，是中国古代建筑结构中不可缺少的构件，被安置于梁或阑额与柱交接处承托梁枋的木构件，可以缩短梁枋的净跨距离。它也用在柱间的落挂下，或为纯装饰性构件。

在一定程度上，它可以增加梁头抗剪能力或减少梁枋间的跨距。明代，雀替被广泛使用，到了清代，雀替更是发展成为一种风格独特的构件。

从制作技术和造型设计上都来源于古代建筑的北京宫灯，也同样采用了雀替这一独特的构件形式，只是这一构件形式是由花牙子来实现的。在六方宫灯的结构中，梁与立柱的垂直相交部位，有一镂空雕刻花牙子，其形如雀替，纹饰多为吉祥图案，起着装饰和支撑的作用。

（四）仿古亭

亭子也是古代建筑的一种，尤其是古代园林建设之必备，近

▲ 雀替式花牙子

▲ 景山辑芳亭

北京宫灯

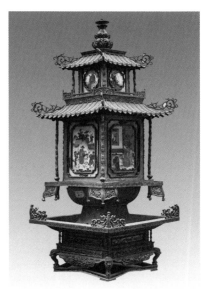

▲ 民国时期宫灯式样

可供人小憩，远可令人观瞻。在宫灯的造型中，也吸取了古代建筑中亭子的造型特点。人们都知道景山上有5座亭子，其中有一座辑芳亭，是在明代建筑的基础上于清乾隆十五年（1750年）兴建的，是一座重檐八角攒尖古亭。看到它的造型，不禁使人联想到这俨然可以制作出一只八方宫灯。在宫灯的造型中，灯的上方按古代建筑歇山顶式屋顶制作"灯帽"，便与亭子别无二致了。

三、镂空雕刻，如同剪纸

（一）外形、制作手法似剪纸

在元代时北京就有剪纸与灯结合的记载，尤以走马灯中的刀马人物精彩动人。走马灯以彩纸剪成刀马人物之形附系于灯壳中的纸轮上，垂置壳内，中心燃烛，火焰上熏，热气推动纸轮，轮即转动，轮上所附之纸剪骑马人物随之旋转，人影映于灯壳。烛火不止，追逐不停。人们可以通过元代诗人谢宗可在《走马灯》中的描写，看出剪纸在走马灯中应用的艺术效果。

飙轮拥骑驾炎精，飞绕人间不夜城。

风鬣追星来有影，霜蹄逐电去无声。

秦军夜溃咸阳火，吴炬宵驰赤壁兵。

更忆雕鞍少年日，章台踏碎月华明。

这首诗描述了历史故事"楚汉相争"、项羽焚毁咸阳阿房宫和三国故事"火烧赤壁"的激烈战争情景。走马灯在亮光中转动，灯中刀马人物来无影去无踪，奔驰得飞快，气氛很紧张。从灯影中可以联想到所刻的项羽、刘邦、周瑜、曹操、黄盖……跃马横刀，征战沙场的生动场面。

历经元明清三代，走马灯中的剪纸人物不断变化。明成祖朱棣于永乐十九年（1421年）迁都北京后，曾下诏延长元宵放灯日，灯市也较前代繁华热闹，赏灯玩耍，观戏看花，胜于以往。明代文学家瞿佑曾作观影戏诗，不但反映出元宵观灯的热闹情景，其中也有将剪纸用于走马灯的描写。

> 灯火光中夜漏迟，风轮旋转竞奔驰。
> 过来有迹人争睹，散去无声鬼不知。
> 月地花阶频出没，云窗雾阁暂追随。
> 一场变幻如春梦，线索重看傀儡嬉。

瞿佑在这段诗文中，既描述了走马灯风轮旋转时游人争相观看的实况，又感叹影中人物胜败于顷刻间，恍如春梦一场，转而又向演傀儡戏的场子中走去。若以"过来有迹人争睹"和"月地花阶频出没，云窗雾阁暂追随"来看，与宋元时期的走马灯相比，用剪纸做成的刀马人物和仕女人物更加吸引观众。

剪纸不仅在走马灯中出现，还有一种夹纱灯也用剪纸装饰。夹纱灯的制作方法是，剡纸刻花作竹兰鸟兽等图，用轻绡，夹于中间作灯屏。这里所说的剡纸，就是剪纸或刻纸。明末文学家张岱在《陶庵梦忆》中叙述《世美堂灯》一文中提到，明末有位叫夏耳金的人，做夹纱灯是一绝，他"剪彩为花，巧夺天工罩以冰纱，有烟笼芍药之致"。可见，剪纸与灯结合，创造出了超过剪纸自身的一种"云窗雾

阁"之美。剪纸那镂空的纹饰，在灯光的照射下，产生了一种"露、透"的艺术效果。

　　为了让这种艺术效果保存长久，工匠们便将剪纸的纹饰图案以花牙子的形式粘在宫灯的窗扇上，更衬托出宫灯的高雅、庄重。不同的纹饰图案表达着不一样的吉祥寓意，看上去又特别耐人寻味，如同在灯扇上贴了窗花。尤其是球灯，它通体的镂空雕刻花样，更有一种观灯之雕花，如观剪纸的感觉。

▲ 花牙子在灯光下呈现剪纸般效果

　　精细的木雕工艺是使北京宫灯华美的重要部分。根据宋代李诫《营造法式》所述，木雕分为混雕、线雕、隐雕、透雕4种基本形式。透雕在业内也被称为"镂空雕刻""锼空镂雕"或"玲珑雕刻"，是木雕艺术特有的表现形式。它是配合浮雕，用凿子雕凿，以及用钢丝锯条锼割空洞相结合的加工方式，是将纹样以外的背景减至零，仅保留纹饰和图形，同时进行浮雕处理的一种木雕加工技术，在木雕装饰中，显现出独特的艺术效果。

　　宫灯上镂空雕刻的花牙子，类似小木作中的镂空花板，但因宫灯结构的要求，花牙子不可能带边框，只能是一个个独立的镂空雕花，

把它与灯扇粘在一起，在灯光的映衬下，能使人清晰地看到雕刻的图案，仿佛在逆光中观看剪纸画，玲珑剔透，显现出三维影像效果，与厅堂、居室中的传统装饰风格相得益彰。

在制作手法上，借用剪纸的雕刻技术，镂空雕刻的花牙子通过光影效应，形成一种虚虚实实的蓬松层次感，为使用者的想象力与心情提供了一个富有诗意的空间，使宫灯作品富有强烈的意象色彩，独特而优雅。

（二）纹饰寓意与剪纸相仿

基于传统宫灯是为皇宫服务的性质，所以宫灯上的镂空雕刻不仅做工精细，还更加注重纹饰所蕴含的寓意，因此，在纹饰的选择上会刻意追求高雅、富丽、吉祥，将理想、希望、观念集于图案当中。如帝王、皇族追求的是增福添寿，纹饰常选择蝙蝠、寿字、如意等内容，表达福寿绵长、万事如意的寓意。文人墨客和清雅居士则多以松、竹、梅、兰、博古等纹饰来装点他们的居所，以示文雅、清高、脱俗和气节。在佛教厅堂内，又多选择佛门八宝。这些雕刻纹饰的选择，都与使用者的身份地位与思想观念相呼应。

另外，人们渴望吉祥的心理由来已久，尽管在不同的历史时期表现各异，但从古至今未曾停息。在远古时期，由于对生存环境的诸多未知，人类寄托吉祥的期望于各种神秘力量，希望其能庇佑自己和家族以生存和幸福，这种对生命的基本渴求便是人类早期的吉祥意识。正是在这种意识的驱使下，带有祈福意义的图案纹饰开始出现，正所谓"图必有意，意必吉祥"。随着人类文明的进步，人们逐渐增强了对生命的掌控能力，此时表现在纹样上的吉祥寓意也在随之变化，变得更为丰富和具体。

宫灯上镂空雕刻常用的纹饰以龙纹、缠枝纹、回字纹、寿字纹、卷云纹、方胜纹、博古纹、万字纹居多。

北
京
宫
灯

▲ 龙纹装饰

1. 龙纹

龙纹是中国工艺美术作品中运用最广泛的纹饰，起源于原始社会的图腾崇拜。龙是古代神灵和皇帝的化身，是阳光之气最完美的代表。因此，龙纹也被看作是一种吉祥符号而被用在各种器物的装饰上，构成了中国民间艺术中装饰纹样的一大系统。

明清时期，皇帝更仿佛生活在龙的世界里，他们穿的是"龙袍"，戴的是"龙冠"，坐的是"龙椅"，住的是"龙庭"，用的是"龙器"，室内的所有陈设都与龙相关。

宫灯作为皇宫内的重要物品，它的装饰纹样也必然离不开龙。最突出的是宫灯上探出来的龙头，在大型宫灯的花牙子设计中也离不开镂雕的龙纹装饰。

2. 缠枝纹

缠枝纹，全称"缠枝纹样"，又称"缠枝花""万寿藤"，明代或称为"转枝"，以植物的枝干或蔓藤做骨架，向上、下、左、右延伸，形成波线式的二方连续或四方连续，循环往复，变幻无穷，因其结构连绵不断，故又具"生生不息"之意。东汉许慎《说文解字》中对"缠"字的解释是："缠，绕也，从糸，廛声"，所以"绕转缠绵"是缠枝纹样的一大特点。缠枝纹之所以具有强大的生命力，还在于它的变化多端，婉转多姿。它与不同的花卉组成不同的纹饰，常见的形式有"缠枝莲""缠枝菊""缠枝牡丹""缠枝葡萄""缠枝石

▲ 缠枝牡丹

榴""缠枝百合""缠枝宝相花"等。

　　3.回字纹

　　因为其形状像汉字中的"回"字，所以称为"回字纹"。回字纹是由古代陶器和青铜器上的雷纹衍化来的几何纹样。虽然历经了千百年的演变，但至今仍然深受人们的喜爱。在古典家具中随处可见回字纹，它不仅以大方简约的造型点缀了家具，更增加了家具的装饰美。回字纹演变到现在，已经不再是一个单纯的造型艺术，而是上升为一种吉祥文化，寓意"富贵久远"，也叫"富贵不断头"。

▲ 回字纹花牙子

4. 寿字纹

"寿"字是最受人喜爱的汉字之一。看似普通的一个"寿"字，却蕴含着人们对生命的热爱，对吉祥的追求。经过数千年历史文化的孕育，它所蕴含的丰富意境，几乎为每一个中国人所认知。寿字也逐渐被图案化、艺术化，成了一个吉祥的符号。祝寿图中以"寿"字构图的，被称为"寿字纹"。寿字纹既有多字构图的，也有单字构图的，字形圆的称"圆寿""团寿""花寿"，字形长的称"长寿"。团寿的线条环绕不断，寓意生命绵延不断；长寿则是借助寿字长条的形式表示生命的长久；而花寿则是寿字与图案的组合搭配，以寿字为主体，辅以各种具有吉祥意义的人物、花卉等。现如今，多将寿字纹用作服饰图案，过年时穿上印有寿字纹的衣服，马上就有一种喜庆吉祥的感觉。

5. 卷云纹

卷云纹也称"云纹""云气纹"，是由卷曲线条组成的对称图案，是汉魏时期流行的装饰花纹之一。古典云纹的运用很广泛，既可以作为瓦当或器物上的边饰，也可以作为牙头上的浮雕花纹，寓意"高升"和"如意"，常和蝙蝠、龙纹、八仙、八宝纹结合运用，以衬托祥瑞之气，还可以变形为"如意云""四合云"等多种形式。

6. 方胜纹

方胜纹是以两个菱形压角相叠而构成的几何图形或几何纹样。方胜之"方"取其形，指方胜图纹方正而非圆曲。东汉许慎《说文解字》中言："方，并船也，像两舟省总头形。"也就是说，"方"原为并行的两只船，如词语"方轨"（并排行驶的两车）、"方轩"（并排的窗户）均强调并列、并行的状态。方胜之"方"，若由其形取其意则可为"正""犹"（等同、相当），或者"共同""合而为一"之意。古人借"胜"驱邪保平安，是有其吉祥寓意的，它是人们企望平安、幸福等心愿的物化表现。而后，方胜则多以几何图案的形

式出现，或独立作为纹路，再或与盘长纹结合组成方胜盘长、套方胜盘长等，成为中国古代重要的吉祥几何装饰纹样。

7. 博古纹

北宋大观年间，宋徽宗命王黼等编绘宣和殿所藏古器，名曰《宣和博古图》，计30卷，后人取该图中的纹样绘于瓷器、铜器、玉器、石器等各种器物上做装饰，称之为"博古"。博古纹为常见的装饰图案，寓意清雅高洁。

8. 万字纹

万字纹，俗称"万字不到头"，又称为"万字锦""万字纹""万字拐""万不断""万字曲水"等，是中国传统文化中具有吉祥意义的几何图案。万字不到头是利用多个万（卐）字联合而成，是一种四方连续图案。其中"万"字寓意吉祥，"不到头"寓意连绵不断，因此，万字不到头的意思为吉祥连绵不断、万寿无疆等。

四、中国绘画，更添魅力

有句话叫作"看宫灯，必看画"。北京宫灯或六方、四方、八方，或单层、双层、多层。每盏宫灯上都有数个窗扇，每个窗扇上都有一幅手绘的中国画，或山水，或花鸟，或人物，而那一个个窗扇又仿佛一个个立体的画框，与灯体一起共同组成了一个旋转的、立体的、多画面的画廊，观者可以看完一幅接着再看另一幅。因为是灯光映照下的画面效果，鲜艳的色彩对比，使画面特别清晰，让人们在欣赏每幅画的时候，好像是在观看灯影，用现代一点儿的词语来形容，就像看电视、看电影。

著名民间美术学家王树村曾说过："北京的纱灯画是民间绘画之一种，又属于中国早期连环画形式之一类，拥有千万的观赏者。"在他收藏的清代徐白斋所绘灯画中，大部分都是一组一组的，多是以古典小说《西游记》《水浒传》《说岳全传》《济公传》《聊斋志异》等

为题材绘制的灯画作品。每盏灯有4面，于灯画而言就是4幅。王树村收藏的《济公传》有46幅之多，也就是需制作20多盏灯。人们一盏灯一盏灯地走过去观看，如同现代人看电视连续剧，更形象地说是在看连环画。有一首《都门新竹枝词》吟咏了人们元宵节观故事灯的盛况。

▲ 清代灯画艺人徐白斋的作品《醉菩提》

▲ 清人所绘《封神榜》灯画

▲ 《西游记》之"盗芭蕉扇"灯画

游人颇涌遍天街，元夜纱灯处处排；

名戏已多殊取厌，一清二目画聊斋。

民国时期，文盛斋老店铺门前悬挂着一排方形木框纱灯，上面所绘便是一组一组的灯画。

在灯画中，既有表现吉祥寓意的内容，也有教人行善的题材。《文昌帝君阴骘文》之图，取原文中行善得报的故事，绘图并加以解说。图为壁灯形式，即每灯内近墙一面有一幅图，共24盏壁灯。其中有一段文字如下：

斗秤须要公平，奴仆待之宽恕。

焚火莫烧山林，点夜灯以照行人。

勿登山而网禽鸟，勿临水而毒鱼虾。

勿谋人之财产，勿妒人之技能。

勿倚仗权势而辱善良，勿恃富豪而欺穷困。

垂训以格人非，捐赀以成人美。

每年农历正月十五、二月一日和孔子生日时，必将这24盏壁灯挂到文昌阁红墙壁上，以醒世人。

北京宫灯上的绘画，既是普及文学知识的窗口，也是寓教于人的平台，还是中国绘画技法的体现，无论山水、花鸟、虫鱼、人物都可以反映到灯画上。

在中国绘画史上，中国画具有远古艺术的龙飞凤舞、青铜器艺术的狞厉之美、先秦理性精神的儒道互补、楚汉浪漫主义的气势与古拙、魏晋风度文人的自觉、佛陀世界的虚幻颂歌、盛唐之乐的音律之美，更有宋元山水的无我之境和明清以笔墨为主的浪漫与感伤。五四运动以后，在西方绘画技法的影响下，中国画在造型、色彩技法、构

成观念等方面得到了丰富和发展，有了更强的艺术感染力。所有这些变化也由宫灯反映出来，特别是明清以后的灯画，更是随着中国画绘画技法的变化而变，让人在欣赏灯画的同时，也综观了中国画的发展历程。

由于清末以后的灯画多采用小写意手法绘制，它依赖于笔、墨、色和形象联想，通过笔的轻重、疾徐、刚柔、巧拙、偏正、曲直、繁简、虚实、干湿等形态表现各种情趣，而笔的变化又通过墨和色表现出来。笔、墨、色互为表里，相辅相成，既能显象达宽，亦可以充分显示自身的美感。"心随笔运，取象不惑，达我意也。"大自然中的大山、大水、人物、花鸟草虫被栩栩如生地展现在人们面前。宫灯上的笔墨艺术，时刻向人传达着中国画的最高境界与魅力。

这些灯画又因绘画者的身份不同，以及悬灯场地的不同，而分为文人灯画和民间灯画。

（一）文人灯画

明清时期，灯画在北京开始发展起来，并呈现出鼎盛之势。明末清初时所绘的灯画，工整精致，成为文人雅士赏玩之乐事。说到文人灯画，不能不提"米家灯"，也就是米万钟所绘的灯画。

米万钟（1570—1628年），汉族，字仲诏、子愿，号友石、湛园、文石居士、勺海亭长、海淀渔长、研山山长、石隐庵居士。据《明画录》记载，他是宋朝著名画家米芾的后裔，既擅书法，又精绘画，还喜奇石。他写行草得到的是家族真传，与董其昌齐名，当时有"南董北米"之说。他所画的山水画有元代画家倪瓒的风韵，而画花卉深受明代画家陈淳水墨写意的影响。画石也是他的一大特长，间亦泼墨仿米芾画法作巨幅，气势浩瀚，烟云溢郁，令人叫绝。

米万钟除了书、画、石在京城很有名气，他还非常喜欢郊游，并在北京海淀修建了一座勺园，每到元宵夜便邀各方好友来他的勺园饮酒吟诗。但因为园子建在郊外，为招引游客到这里游玩，他便将园中

美景画成灯画。在元宵之夜，人们在观灯时可以看到勺园"丘壑亭台，纤悉具备"的画面，在赞赏勺园美景的同时，也纷纷赞誉米家灯。明代蒋一葵《长安客话》里就有"都人士啧啧称米家园，从而游者趾相错。仲诏复念园在郊关，不便日涉，因绘园景为灯，丘壑亭台，纤悉具备，都人士又诧为奇，啧啧称米家灯"的记载。

米万钟育有二子一女，长得清秀俊雅，又聪颖伶俐，小小年纪就会写诗作画，每当有人来勺园游玩时，他们常跟在父亲左右，还能与名家一唱一和，被誉为"米家童"。而这米家童与米家园、米家灯和米家石被称作"米家四奇"。不少文人作诗称赞，其中有明代徐如翰的诗赞曰：

<div style="text-align:center">

一奇奇是米家园，　　不比人间墅与村。
天与山川供赏会，　　人将鱼鸟共寒温。
若非地转昆仑圃，　　定是池非阿耨源。
试想主人游涉日，　　仙耶佛耶任评论。
二奇奇是米家灯，　　戏凤蟠螭总未称。
几幅云裁龙女杼，　　四时春贮雪花缯。
可从金烛分星焰，　　应借琉璃转月棱。
试想主人开宴夜，　　白毫紫气互飘凌。
三奇奇是米家石，　　丙丁甲乙羞遗籍。
论交止许书画同，　　天巧讵容神鬼划。
割得蓬莱万片云，　　移来鹫岭千轮碧。
试想主人契赏时，　　点头炼髓探真脉。
四奇奇是米家童，　　不在娇喉与姿容。
袖佛众香香里艳，　　笔分海岳岳中峰。
雪中曾锁金仙小，　　云洛应持绛节重。
试想主人携伴处，　　白鹦青鸟俨相从。

</div>

明代文人吕九玄专门作《米家灯是米家园》，赞美勺园灯。

春城何用踏郊原？双炬悬来景物繁。
金剪裁成西麓锦，玉绡叠出上元村。
天工暂许人工借，山色遥从夜色翻。
恍惚重游丘壑里，米家灯是米家园。

村村曲径彩嶒嶒，野翠新妆宝炬蒸。
短杖春宵扶待烛，轻舟寒夜渡无冰。
林移金胜疑星聚，波入银绡讶月升。
恍似梦中曾一照，米家园是社家灯。

清代秦松龄写过一首竹枝词，其中也对米家灯大加赞誉。

鳌柱龙绡忽放光，金波艳饮共流觞。
嬉游人物俱传照，宛转亭台巧摄藏。
好向空中呈色相，可于暗处作津梁。
园林如画人如玉，映得丛畦色满堂。
裁纨剪彩贴银纱，灯市争传出米家。
花似乍开莺似语，十分春色到京华。

后来，米家灯的制作越来越精巧，样式新颖，极受欢迎。"涂红抹绿浑闲事，时样偏宜出米家。"清代高士奇所作《灯市竹枝词》描写道："堆山掏水米家灯，摹仿黄徐顾陆能。愈变愈奇工愈巧，料丝图画更新兴。"所以米家灯成为明清时期文人灯画的典范。

（二）民间灯画

民间灯画在宋代就已出现，南宋有名的中兴四大诗人之一范成

大，曾作一首《上元纪吴中节物诗》，以诗歌的形式介绍了宋代元宵节灯市的热闹景象，其中有一句"方缣翻史册，圆魄缀门衡"就是描写灯画的。缣是细绢、帛，是丝织品的总称。西汉时宫廷贵族就开始用缣帛写字，既便于书写，又可以在上面作画。"方缣"即是方形的绢，将其蒙在灯上作画。明朝初年的时候，灯画的内容多以猜谜为主，多带有讥讽意味。明代刘侗、于奕正合著的《帝京景物略》中记载，朱元璋推翻了元朝统治，在南京建立了明朝后，便"盛为彩楼，招徕天下富商，放灯十日"，以营造出他一统天下，与民同乐的太平气氛。但民众还是对他残暴的统治不满，想出很多法子发泄。明代文学家许祯卿在他的作品《翦胜野闻》中提到：朱元璋在元宵节的夜晚微服出巡，走到一条街上时，见许多人正在一户人家门口悬挂的纱灯前七嘴八舌地议论。当时民间喜欢在灯上或文或画，表述隐含的意思，让路人猜，这是元宵节的游戏之一。朱元璋走上前一看，灯上画着一个妇女，光着脚怀抱着一个大西瓜，所有观灯的人都想不出其中的意思，朱元璋却若有所悟，说了一句"此谓淮西妇人好大脚也"，便悻悻而去。第二天，这个挂灯的人家连带周遭居民都被军士杀了。原来，朱元璋和他的夫人马皇后都是淮西出身，且马皇后就是大脚。人们不敢直说朱元璋残暴，便用此灯画来讥讽，没想到引来杀身之祸。

1. 戏曲灯画、小说灯画

清中期以后所绘灯画，逐渐形成了以写意为主，平民化的绘画风格，更多地是为了节日之需，且灯画的创作者也多为民间画工。由于这一时期小说、戏曲等艺术形式的兴起，灯画的题材也发生了根本变化，由歌功颂德转为以故事为主，而且出现了将故事连续化的绘画风格。

在民间灯画中，戏曲和小说是两个主要题材，这与清代戏曲及小说在京师的繁盛有很大的关系。著名民间美术学家王树村把灯画定义为我国连环画的早期形式，他说："灯画的内容，早期多是山水花

鸟，到了清代中叶，因为戏曲和小说盛行，灯画中大量出现了如《贩马记》《一捧雪》《水浒传》《聊斋志异》《红楼梦》一类的戏曲小说题材。这类灯画常是画故事的全部情节，引人看完第一盏，定要看第二盏，直到看完故事终了而止。"

（1）戏曲灯画

北京戏曲灯画是民间画师多次光顾戏院，从舞台上摹绘而来的。如果画旦角，就主要表现其面部表情、手部动作和身姿，而且大多目不平视，手不上扬，并很少露出双手，笑时以帕遮口，走路时步子细碎，体现中国妇女举止端庄的传统美德；如果画武生，就着意于他们的工架姿势，较为夸张，武生"起霸"（指戏曲舞台上武将上阵前所做的整理盔头、盔甲，抬腿，跨马等一系列准备动作）则双臂打开，或有一手高举；画书生等则为净面，主要表现他们举止潇洒、讲究礼仪的一面；画老生则没有太多的身段动作，常是在神色和表情中表现出焦虑的内心世界，讲究从容貌上去感知角色。就连戏剧中的服饰道具、布景等的演变过程，也能在各时期不同的灯画中反映出来。

戏曲灯画的特点是抓住一出戏的某一片段进行描绘，比如北京灯画《文昭关》《宇宙锋》《蜈蚣岭》《拾玉镯》都是根据当时热演的戏曲片段画出的，如果用这4幅灯画制作出一只四方宫灯，观者可以

▲ 灯画《宇宙锋》

▲ 灯画《拾玉镯》

▲ 灯画《文昭关》

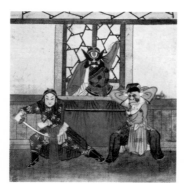
▲ 灯画《蜈蚣岭》

围着这只灯转一圈，想象着是哪出戏里的哪段场景，若再能唱上两句，便可为元宵赏灯增添不少乐趣。

以京剧为题材的灯画，过去要数北京西城区新街口南大街路西的惠隆茶店在灯节时悬挂的24盏纱灯最著名。灯为方形，楠木边框，古雅精致。每盏4面，每面画一幅清代京戏名角扮演的戏出图。另外，朝阳门外金盏村有个庙宇"四圣庵"，每年的农历正月十四到正月十七是庙会期，晚上彩灯高悬，辉煌夺目，但最吸引人的是庙前10盏纱灯戏画，画的都是清末民初流行的京戏。每盏4面，共40幅。设色艳丽，人物生动逼真。这些灯画算得上是北京的艺术珍品，不仅描绘出了过去的京腔演员和失传的剧目，有的还反映了爱国艺人的历史故事，十分珍贵。

（2）小说灯画

小说在明清两朝进入繁盛时期。它脱胎于宋代的话本，说得通俗些就是白话小说，文字通俗易懂，又大多描写社会现实生活或历史故事，从形式上打破了过去诗词歌赋那种高度概括的叙述模式。小说用通俗易懂的语言对故事形象进行世俗化的解说，在继承传统文化精华的同时，又让普通大众能够通过直白、形象的语言看懂听懂，发挥了小说反映现实生活的社会功用。白话文小说是民众喜闻乐见的文学样

式，也成为当时灯画艺人所热衷的创作题材。

这类灯画以小说中的故事情节为描绘对象，把小说中描述的情节场景用图像的方式展现出来，让人们更直观地感受和了解故事的内容，这也让"斗大的字不识几个的"社会底层民众，能够通过灯画读懂小说和故事。

明清时期的灯画创作除了参考大量的小说故事情节，也吸收了这一时期兴起的插图版小说和绣像小说中的插图技法和画面布局。由于灯画多在店铺、寺庙、官府等地悬挂，因此很少有悲、苦、病、亡等剧情不吉祥的画面出现，一般都取小说中的除暴安良、英雄美人、侠义志士、孝子烈女等题材的故事。小说故事类的灯画是画工在文学素材的基础上再创作的作品，在元宵灯节时这类灯画最受欢迎。

2. 庙灯灯画、店铺灯灯画

民间灯画中，根据悬灯地点的不同，还可分为庙灯灯画、店铺灯灯画等。

（1）庙灯灯画

北京城里除了官府的衙灯，最吸引人的是庙灯。每到元宵节时，北京各寺庙都大开山门，如西城的都城隍庙、都土地庙、吕祖阁，东城的二郎庙、吕公堂，金盏村的娘娘庙，大兴的城隍庙；北城的关帝庙、火神庙，都有彩灯或花灯高挂。宛平城门道内悬挂着灯画《三国演义》，最吸引游人围观。北新桥的精忠庙里，每到元宵节时便悬挂《精忠说岳传》故事纱灯。东四牌楼头条胡同火神庙的灯画，将《升仙传》中济小唐捉妖的故事画成了连环画形式。

（2）店铺灯灯画

还有一类吸引人的灯画是商家店铺悬挂的灯画，以糕点铺和茶叶铺最多。清代北京的糕点铺分为两种，一种是供应汉民的，叫"南果铺"，另一种是专门供应旗人、官宦府第、王公大臣的饽饽铺，一般称作"某某斋"，或"某某楼"，如东四南大街的合芳楼、东四八条

的瑞芳斋、地安门外的桂英斋、东安门外的金兰斋。

每到农历正月十五元宵节前后，这些店铺要请来民间画师彩画纱灯20或40盏，高悬门前，任游人观赏。纱灯上所画的内容，除了戏曲，多是通俗小说，通常将全部故事情节，分绘在8盏到40盏灯的屏面上。游人观者评价说，东四八条瑞芳斋的《三国演义》最完美；北新桥聚生斋4家饽饽铺的《三提》最生动。

东安门外金兰斋糕点铺的《昆弋杂剧》纱灯画，地安门外同佑茶庄的《西游记》，聚兴斋糕点店的《今古奇观》《列国志》，东四牌楼文美斋的《警世通言》等，都是清代北京民间名画师绘制的，每套灯景如连环画，观众围聚灯下，百看不厌。等灯节过完了以后，各店铺便把这些灯仔细地收藏起来，给观者留下了一个"再想观看，等待明年"的结果。

这些灯画有很多都被收藏家收藏了。中华人民共和国成立以后，收藏家鲍奉宽将所收藏的灯画捐献给国家，由中国国家博物馆收藏保存。

五、缕穗流苏，静中有动

流苏是一种下垂的以五彩羽毛或丝线等制成的穗子，很多地方都可以用它来装饰，比如帐子、窗帘、舞台服装的裙边下摆等。现代人还将一些挂件下垂流苏装饰，悬挂在汽车、室内、扇子等处，当车行、风吹、手摇时，流苏来回摆动，给人以飘逸感，动感十足。

汉代时，帝王都要戴冕冠，其顶端有一块长形冕板，叫"延"。延通常是前圆后方，用以象征"天圆地方"。延的前后檐垂有若干串珠玉，以彩线穿组，名曰"冕旒"，它便是帝王头上的流苏。据说，置旒的目的是为了"蔽明"，意思是王者视事观物，不可"察察为明"，也就是说，一个身为领袖的人，必须洞察大体而能包容细小的瑕疵。

在古代，流苏在居室内的应用多在床帐上，或悬于床架两边，或在床前做穗状床幔，与古典家具相配，形成朦胧、安逸、宁静的居住环境，正应了《桃花扇》里那句"珠围翠绕流苏帐，银烛笼纱通宵亮"。在历代诗文，尤其是一些花间词中，有不少描写流苏的诗句。五代时的布衣词人阎选在他的《浣溪沙》中就有"寂寞流苏冷绣茵"的句子。宋代著名女词人李清照也作过一首《浣溪沙》，其中一句"朱樱斗帐掩流苏"，通过对她居室内的红樱桃花色、装饰着五色丝穗的小床帐的描写，表达出自己的一丝悠悠闲情。清代初期的诗人董以宁在他的诗作《闺怨》中以"流苏空合欢床"，叙述了丈夫远征，独留妻子守空房的情景。从历代文人的诗词作品中，不难看出流苏在中国有着悠久的历史。流苏那丝丝缕缕的穗子，除了可以装饰居室，还可用于表达人的复杂情感。

同样，流苏也是宫灯上不可缺少的装饰物。在宫灯架子顶端每根横梁前面都有一只雕刻的龙头向外探出，每只龙头的口中都衔着一条长长的流苏穗子。穗子上面用红绳或黄绳编成盘长、如意等吉祥结，更增添了宫灯的庄重典雅和朴实无华，还使宫灯表达出一份吉祥和祝福。

中国的绳结艺术历史悠久，漫长的文化沉淀使得中国结渗透着中华民族特有的、纯粹的文化精髓，富含丰富的文化底蕴。它是用一根丝绳通过绾、结、穿、编、绕、缠、抽、修等技巧，按照一定的程式循环有序连绵不断地编制，其图案或为旋绕盘曲的，或是有祥云之气的花叶枝蔓，命名为盘长纹、藻井纹、双钱纹、卷草纹、莲花纹、忍冬纹、团寿纹、喜字纹等吉祥名称，在宫灯上用得最多的是盘长结。

盘长结是中国结的一种。在我国传统信仰中，有"佛门八宝"之说，即法螺、法轮、宝伞、白盖、莲花、宝瓶、金鱼和盘长等8件宝物，又称为"八吉祥"。盘长为八宝中的第八品，象征贯彻天地万物的本质，能够达到心物合一、无始无终和永恒不灭的最高境界。盘长

俗称"八吉"，象征连绵长久不断，虽列为"八宝"之末，但它代表着佛门八宝的全体，因此受到人们高度重视。

民间也称盘长结为"盘肠结"，来源于古人用"九曲柔肠"和"断肠"来形容对远方亲人的思念。有一首古诗中用"著以长相思，缘以结不解。以胶投漆中，谁能离别此"来形容一个女子对远方爱人的无比思念，但诗中却没有丝毫的悲凉伤感，而是以送一床蚕丝被，并在四边用连环不解的结做装饰，作为二人如胶似漆的爱情的象征，从而加重了"盘长结"的寓意。

盘长结的结体可大可小，可长可方，包括四道盘长结、六道盘长结、八道盘长结和十道盘长结等，在盘长结的基础上改变编结走向的顺序，还可以变化出很多种结体。

中国绳结不仅造型美，而且色彩也美。在宫灯上垂挂的编结、流苏穗，多采用中国民间艺术的色彩体系。在中国结艺中，色彩不单纯是一种视觉的、感性的知觉形式，它还是在中国原始阴阳五行哲学的基础上逐渐形成的青、赤、黄、白、黑"五色"体系。因为宫灯是在宫中悬挂，又蕴含着吉祥寓意，所以选择"五色"中的大红色为主色调，突显出中华民族对色彩美的理解。另外黄色代表着权力，是皇家的专属色彩，也是宫灯上装饰丝穗的常用色。

北京宫灯的独特造型，再配以绚丽多彩、寓意深刻、内涵丰富的中国绳艺装饰品，使人在感受北京宫灯的中国结艺的形式美、色彩美的过程中，去发掘传统的宫灯艺术和中国结艺里各自的象征意义，并寄托各自的情感愿望。正如黑格尔所说"美就是理念的感性显现"。著名学者张道一说过："中国文化源远流长，许多细小的事物在国人眼里都可能是具有丰富的内涵。一条司空见惯的绳子，不仅因材质、做法和用途的不同而分别称呼，并且由此引申出很多词语，若将绳子编结，还会成为一个艺术的系列，并赋予深刻的寓意。在此时它已远远超越了用作捆、扎、系、绑的功能，演化为意识形态。"

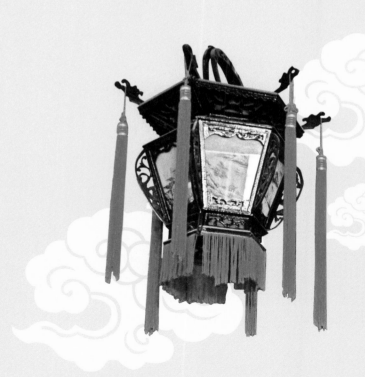

第四章

北京宫灯的文化特征

第一节　北京宫灯的皇家气韵

　　宫灯产生之初即为皇家所用，既有照明之功用，又有装饰之美韵，所以宫灯的设计与使用一定与皇家风范、宫廷陈设、时代文化相适应。从青铜制的长信宫灯开始，至清末的六方宫灯，皆是如此。

　　长信宫灯的形态是一宫女穿宽袖长衣，梳髻、戴巾，这一造型在当时只有皇室才可以使用，以此物置于刘胜之妻窦绾的墓中，足见刘胜在西汉时的地位。据《史记》《汉书》记载，刘胜是汉景帝刘启之子，在景帝前元三年（公元前154年）被立为中山王，是中山国第一代王，所以在其妻的墓室里出土的这件器物，也具有皇家风范。

　　从审美角度分析，长信宫灯具有装饰富丽的特点。汉代青铜灯具的装饰纹样多样化，主要有弦纹、瓦纹、连弧纹、三角纹、卷云纹、鳞纹、缠枝纹、卷草纹、兽面纹、龙纹、云兽纹、驾凤纹、鸟纹、鹿纹、蝉纹、猴纹、虎纹、兔纹、蛙纹、羚

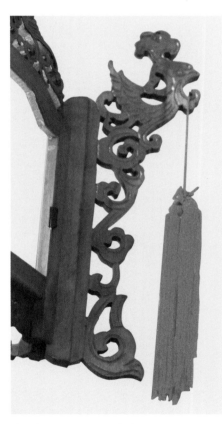

▲ 宫灯上的凤纹装饰

羊纹、羽人纹等，装饰手法则采用了当时铜器上比较普遍运用的漆彩绘、错银、鎏金、透雕等。而长信宫灯运用以上纹式并不多，线条极其简单，朴素典雅的宫女形象，通过通体鎏金（将金和水银合成金汞齐，涂在铜器的表而，后加热使水银蒸发，金则附着于器表上）的青铜灯体表现出来，悠然朴实的神态与富丽豪华的鎏金铜灯和谐而统一。

当宫灯的材质从以青铜为主转为以红木为主后，依然保持了皇家的装饰风范，而且更具有装饰性。灯架顶端每根横梁前探出的龙头，各个部位花牙子的镂空雕刻图案，既玲珑剔透，又寓意吉祥。

宫灯在皇家宫殿内起着重要的装饰作用，因此它与殿内陈设风格必相得益彰，尤其与室内家具的制作风格是一致的，带有时代特征。

明代的家具规模大、品种多、造型美、结构精，于简洁中蕴含着端庄和典雅，挺拔中充溢着清丽和俊秀，有着丰富的内涵，更有着高雅的气韵。在绘画上，文人画也得到了发展，其表现手法不拘泥于严谨的界笔而代之以随意轻松的意笔，儒雅之风、文人气质浓郁。到了明代晚期，家具制作开始讲究"雕绘文饰"。正如明文震亨在《长物志》中所述："古人制几榻，虽长短广狭不齐，置之斋室，必古雅可爱，又坐卧依凭，无不便适……今人制作，徒取雕绘文饰，以悦俗眼，而古制荡然，令人慨叹实深。"

清代的家具在材料和工艺上追求富贵华丽，崇尚工巧华丽，重视各式浮夸的装扮和雕饰，形成了豪华精美而又烦琐细致的清式风格。清代李渔在《闲情偶寄·器玩部》中写道："见市凛所列之器，中属花梨、紫檀，制法之佳，可谓穷土极巧。"在绘画上，受宫廷洋画师郎世宁等画师的影响，产生了中西合璧的新画风，形成了这个时代特有的艺术审美情趣和人文思想，既有西洋画的工整、逼真，又不失中国画重写意和传神的要旨。

所有这些家具制作及绘画上的时代特征，都反映到了宫灯上。以

宫灯上的龙纹饰为例，明代宫灯上的龙纹以螭龙纹的简洁为特征，而清代宫灯上的龙纹则更多地采用镂空雕刻，从龙头到龙脚雕刻出复杂的龙纹花牙子。

北京宫灯是北京故宫、恭王府等皇宫及贵族府邸的专用灯饰，已经成为根植于北京的皇城地域文化不可缺少的符号和象征。

第二节　北京宫灯的民俗特征

一、北京灯市的相关记载

　　明清时期，北京宫灯，包括彩灯、各种灯彩之所以兴盛，其中最主要的原因是上至宫廷、下至民间，都热爱灯市。每年的元宵灯市在北京可谓规模宏大，分布广泛，为北京宫灯的发展提供了一个广阔的空间，如明代刘侗、于奕正合著的《帝京景物略》所述：“灯市者：朝逮夕，市；而夕逮朝，灯也。”

　　清代康熙年间《宛平县志》中记载：“八日至十六日，商贾于市集灯花百货，珠石罗绒，古今异物，贵贱杂沓贸易，曰灯市。旧在东华门外灯市街，今散置正阳门外及花儿市、菜市、琉璃厂店等处，唯猪市日南为盛。”

　　清军进入北京后，八旗分住内城。原来在东华门外的灯市亦移于正阳门外的灵佑宫旁。张次溪《北平岁时志》中述：“至期结席舍，悬灯高下，听游人尽玩，盖京师坊巷，元夕不放灯也。”清末震钧《天咫偶闻》中引查初白的诗为证：“才了歌场便卖灯，三条五剧一层层。东华旧市名空在，灵佑宫前另结棚。”

　　在《天咫偶闻》的卷3“东城”中，专门记述了北京的灯市：“灯市在明代为极盛之地，《燕都游览志》所称，相对俱高楼，楼设氍檢帘幕，为燕饮地。夜则然灯于上，望如星衔者，今则无是。忆余髫年，尚见路南楼六楹，岿然无恙，今不可问矣。每上元五夕，西马市之东，东四牌楼下，有灯棚数架。又各店肆高悬五色灯球，如珠徘，如霞标，或间以各色纱灯。由灯市以东至四牌楼以北，相衔不断。每初月乍升，街尘不起，士女云集，童稚欢呼。店肆铙鼓之声，如雷如霆。好事者然水浇莲、一丈菊各火花于路，观者如云，十轨之

▲ 灯市

衢，竟夕不能举步。香车宝马，参错其间。愈无出路，而愈进不已。盖举国若狂者数日，亦不亚明代灯市也。此外地安门、东安门外，约略相同。六部皆有灯，唯工部最盛。头门之内，灯彩四环。空其壁以灯填之，假其廊以灯幻之。且灯其门，灯其室，灯其陈设之物一是通一院皆为灯也，此皆吏骨匠役辈为之。游人阗咽，城内外士女毕集，限为之穿。近日物力消耗，渐不如前，灯景游尘，均为减色矣。"

　　清代王养濂《宛平县志》中引杨允长《都门元夕张灯记》描述北京的灯市盛景："京师灯市，始正月八日，至十三而盛，十七而罢，市规也。张灯亦如之。张灯之地，以正阳桥西廊房为最，巷有五圣祠，康熙癸卯，里人燃灯祀神，来拜观者如堵，因广衍为阃巷之灯。巷隘而冲，不容并轨，车旋辔马。仕商往来经之者，十率八九。向夕灯悬，远近游观，不下万人……巷多楼居，灯影上下参差，辉灿如昼。"

　　到清同治、光绪时，只有正阳门外廊房诸巷灯肆称盛。孙殿起所著《琉璃厂小志》述："而官曹胥吏，每乘新岁，于衙署前，大张春

灯，以工部为最，制约纱绢，巧施彩缋”。

二、诗词作品中的灯市与灯

 灯市促进了商业的繁盛，同时也推动了北京宫灯及灯彩行业的发展，所制宫灯精美绝伦，品种多样。灯市的繁盛，也激发了文人墨客的才思，创作出了流传百世的诗词作品，它们既是文学史上的宝贵财富，也是研究北京宫灯发展史的不可多得的史料。

 以下是从各类文献中摘录的有关北京灯市、灯彩的诗句（摘录时，诗中尽量省略了与"灯市"及"灯"无关的内容），作为北京宫灯文学价值的呈现。

<div align="center">

（明）杨荣《元夕赐观灯》

海宇升平日，元宵令节时。

彩云飘凤阙，瑞霭绕龙旗。

歌管春声动，星河夜色迟。

万方同燕喜，千载际昌期。

禁苑东风暖，青霄月正中。

鱼龙千队戏，罗绮万花丛。

云峤祥光丽，星桥宝炬红。

太平多乐事，此夕万方同。

象纬临天阙，瑶空集万灵。

云霞纷掩映，星斗叠晶荧。

宝地春应满，金门夜不扃。

千官陪宴乐，拜舞在明庭。

（清代孙承泽《天府广记》）

</div>

（明）薛蕙《元夕篇》

元宵明月满蓬莱，春色先从上苑来。
千门宛转银屏隔，万户参差金锁开。

此时天子盛遨游，离宫别馆足风流。
才开凤岛开灯架，更起鳌山结彩楼。

翠盖鸾舆千万骑，伐鼓枞金动天地。
御仗层层锦绣围，广场队队鱼龙戏。
（明代刘侗、于奕正《帝京景物略》）

（明）冯琦《观灯篇》

万岁山前望翠华，九光灯里簇明霞。
六宫尽罢鱼龙戏，千炬争开菡萏花。
（清代英廉等《日下旧闻考》）

（明）何景明《燕京十六夜曲》

御河桥畔千尺台，燕京女儿踏歌来。
台上歌钟日夕起，桥头酒垆深夜开。

万岁山头锁玉楼，十王馆中人不游。
中宵金鼓云间动，翠辇龙衣过五侯。

九衢车马似山河，万金买灯不道多。
已留华月照歌舞，更放香风吹绮罗。

月高罢游关九关，暗尘吹污香雾鬟。

离家少年亦大恶，拾看金钿不肯还。

（明代沈榜《宛署杂记》）

（明）张居正《元夕行》

今夕何夕春灯明，燕京女儿踏月行。

灯摇珠彩张华屋，月散瑶光满禁城。

禁城迢迢通戚里，九衢万户灯光里。

花怯春寒带火开，马冲香雾连云起。

弦管纷纷夹道傍，游人何处不相将。

花边露洗雕鞍湿，陌上风回珠翠香。

花边陌上烟云满，月落城头人未返。

共道金吾此夜宽，但愁玉漏春宵短。

御沟杨柳拂铜驼，柳外楼台杂笑歌。

五陵豪贵应难拟，一夜欢娱奈乐何。

年光宛转不相待，过眼繁华空自爱。

君不见，燕台向时歌舞人，歌舞不闻明月在。

（明代刘侗、于奕正《帝京景物略》）

（明）刘侗《灯市竹枝词》

貂装鞑马象装车，不是勋家是戚家。

笑上街楼帘尽卷，游人团定候琵琶。

田家歌舞魏家浆，海淀园林恭顺香。

桃李莫分先后种，恩波一片是春光。

灯楼弦管欲温人，楼下金珠饱杀春。

老米青煤明日客，片时和哄可怜身。

鳌山一搭岁千金，蹴兔争传此玉音。
平买市灯归内里，明明照见市民心。
（明代刘侗、于奕正《帝京景物略》）

（清）阎尔梅《丙午元宵》
灯棚十里夜光斜，一半琉丝一半纱。
自是燕山春色早，天寒正月放梨花。

东华门外玉绳移，灵佑宫前插彩旗。
君过鳌山应见赏，光于明月细于丝。

璇阙月桥路几多，红灯规出小银河。
辽东人喜边关调，不数江南子夜歌。

八宝龙灯舞万回，烟光玓瓅百花台。
夜明珠挂通明殿，烧海仙童月下来。

宫灯雕出万年枝，晶阙天开不用披。
群玉仙人同醉去，云墩零落步虚辞。
（民国《阎古古集》）

（清）查慎行《凤城新年词》
才了歌场便买灯，三条五剧一层层。
东华旧市名空在，灵佑宫前另结棚。
（清代戴璐《藤阴杂记》）

（清）查慎行《十四十五夜 召入西苑赐观烟火》

不夜城边宛转通，广场千步望玲珑。

欲知九曲黄河势，只在仙人一掌中。

宫鸦飞尽天暮青，百万灯如百万星。

并作晶莹光一片，忽从银海涌松亭。

（清代查慎行《敬业堂诗集》）

（清）杨静亭《灯市》

腊尽春回暖气蒸，天街夜色望层层。

妒他景物来偏早，未到新正已卖灯。

（清代杨静亭《都门杂咏》）

（清）杨静亭《燕都杂咏》

铁树银花外，灯宵乐事多。

隔篱人一笑，九曲转黄河。

注：缚篾为篱数层，故迂其径，人入其中，迷不易出，名"黄河九
曲灯"。

（李家瑞等《北平风俗类征》引《都城琐记》）

（清）高士奇《灯市竹枝词》

晴和惬称上元天，灵佑宫西列市廛。

莲炬星球张翠幕，喧声直到地坛边。

紫黑貂裘七宝鞍，闹丛丛里要先看。

鳌山一盏千金价，止情华堂五夜欢。

堆山掬水米家灯，摹仿黄徐顾陆能。

愈变愈奇工愈巧，料丝图画更新兴。

鸦髻盘云插翠翘，葱绫浅斗月华娇。

夜深结伴前门过，消病春风去走桥。

火树银花百尺高，过街鹰架搭沙篙。

月明帘后灯笼锦，字字光辉写凤毛。

（雷梦水等《中华竹枝词》引《清吟堂全集》）

（清）蒋沄《燕台杂咏》

广场百戏上元齐，灯影辉煌月色低。

知道金吾不禁夜，星桥火树厂门西。

人海喧阗午市声，茶寮酒社斗鲜明。

十番软舞鱼龙戏，一串清歌傀儡棚。

（雷梦水等《中华竹枝词》引《燕台杂咏》）

（清）李孚青《都门竹枝词》

人日初过作上元，携朋灯市小留连。

冷官欲买花灯看，二月才当领俸钱。

（雷梦水等《中华竹枝词》引《野香亭诗集》）

（清）庞垲《长安杂兴效竹枝体》

灵佑宫前骑似麻，春灯簇簇斗繁华。

涂红抹绿浑闲事，时样偏宜出米家。

（雷梦水等《中华竹枝词》）

（清）刘廷玑《帝京踏灯词》

为挂纱灯搭小棚，游人香各一枝擎。
粗豪紧踏秧歌去，却把新衣向晚更。

（雷梦水等《中华竹枝词》）

（清）赵骏烈《燕城灯市竹枝词》

百花灯下满姬妆，云鬓丫鬟逐队行。
左手撩衣右手帕，挺胸稳步趁蟾光。

梨花一树霭势天，艳雪枝凝蕊著烟。
烛影摇红花影乱，风吹片片舞争妍。

传说元宵许放灯，四方贾客尽欢腾。
琉璃厂起东西局，奇巧光华几万层。

京城灯满月同明，照乘珠帘云母屏。
天市辉煌朝市集，夜摊头唤卖零星。

灯谜巧幻胜天工，不惜奇珍与酒红。
多少才人争夺彩，夸长竞短走胡同。

灯市车沟泥水融，步摇拥挤路难通。
不愁姊妹途行误，只恐金莲踏淖中。

帝城放夜乐靡休，灯月交辉到处游。
毂击肩摩千万辈，不知若个是王侯。

（清代茆荐馨《燕游草》）

　　（清）元璟《杂咏篇·秧歌》
春在京华闹处多，放灯时节踏秧歌。
近来供奉红云殿，不怕阑街闯将过。

灯满鳌山月满街，花锣花鼓打如雷。
分明唱出田家乐，半是豳风诗句来。
（孙殿起、雷梦水《北京风俗杂咏》）

　　（清）秦松龄《上元词》
九衢箫鼓殷晴雷，共道侯家舞队来。
已逐西凉狮子去，还逢调象夜深回。

裁纨剪彩贴银纱，灯市争传出米家。
花似乍开莺似语，十分春色到京华。

规模角抵逞鱼龙，匝地秧歌彻九重。
邸第传柑人未醉，凤楼潜动五更钟。

琉璃厂东闻踏歌，琉璃厂西纷绮罗。
天涯游子醉复醉，独向春风唤奈何。
（孙殿起、雷梦水《北京风俗杂咏》）

　　（清）查嗣瑮《上元词》
六街灯月影鳞鳞，踏遍长桥摸锁频。
略遣金吾弛夜禁，九门犹有放偷人。

火树星球影万层，累成鸡卵结成冰。

街南街北游难遍，不看黄河九曲灯。
（清代吴长元《宸垣识略》）

（清）孔尚任《元夕踏灯词》
少年不厌老昏聋，引过西城又转东。
社伙丛中迷去向，灯竿只认半天红。
不踏春街又十年，偏能健步在人先。
白头鲍老何妨笑，立向花灯最亮边。
（孙景琛、刘恩伯《北京传统节令风俗和歌舞》）

（清）施闰章《灯夕口号诗》
秧歌椎击惹闲愁，乱簇儿童戏未休。
见说寻常歌舞竞，大头和尚满街游。
自注云："都下儿童竞唱秧歌，击椎相应，又扮大头和尚为戏。"
（孙景琛、刘恩伯《北京传统节令风俗和歌舞》）

（清）施闰章《灯夕同诸公月下口号诗》
今节良宵草草过，天街灯少看人多。
论文结伴浑无赖，占尽风流踏月歌。
联臂谁听玉漏催，前门红袖摸钉回。
太平鼓静鳌山暗，锦勒香车不断来。
灯市常年灵佑宫，今年灯市散春风。
圣朝罢却天魔舞，烽火休教照夜红。
（孙景琛、刘恩伯《北京传统节令风俗和歌舞》）

（清）劳之辨《上元杂咏》
角抵互争雄，鱼龙变化工。
歌钟繁戚里，百戏月明中。

万烛斗明河，春风艳绮罗。

插秧若个解，偏学唱秧歌。

（孙殿起、雷梦水《北京风俗杂咏》）

（清）得硕亭《游览》

火树银花绕禁城，太平锣鼓九衢行。

今年又许开灯戏，贵戚传柑到四更。

（清代得硕亭《草珠一串》）

（清）程瑞祊《都门元夕踏灯词》

月映红楼火树开，秧歌缓步踏青来。

云鬟不怕金吾过，斜卷珠帘看几回。

平台灯火看将阑，车上琵琶缓缓弹。

一片清光残雪夜，六街春暖不知寒。

三市风微禁漏迟，醉挝花鼓夜游嬉。

太平时节花灯盛，更有鱼龙百戏随。

几盏琉璃敌夜光，灯悬天市数廊房。

梨园子弟新翻曲，一样歌喉李八郎。

（孙殿起、雷梦水《北京风俗杂咏》）

（清）梁同书《元夕前门观灯》

市门几处郁嵯峨，踏月人归缓缓歌。

纸鼓铜环儿女戏，一分春色太平多。

（孙殿起、雷梦水《北京风俗杂咏》）

（清）李彦章《帝京踏灯词》

画屏深护绿玻璃，小谜灯前密字题。

两部清歌十番鼓，春声多在厂东西。

六街人语涌春潮，薄雾侵衣酒易消。

十五燕姬高髻样，夜凉乘月走三桥。

红幕重重急鼓催，彩球蝴蝶报花开。

簇新五色盘狮舞，传得江南手技来。

连环响鼓互登登，火树高于百丈緪。

听偏踏歌归较晚，市楼犹有未收灯。

（孙殿起、雷梦水《北京风俗杂咏》）

（清）方朔《厂肆诗》

都门当岁首，街衢多寂静，

唯有琉璃厂外二里长，终朝车马时驰骋。

厂东门，秦碑汉帖如云屯；

厂西门，书籍笺素家家新。

桥上杂技无不有，可嫌不见何戏唯喧声。

抟土人物饰绣服，剪彩花卉安泥盆。

纸鸢能作美人与甲士，儿童之马皆为灯。

（孙景琛、刘恩伯《北京传统节令风俗和歌舞》）

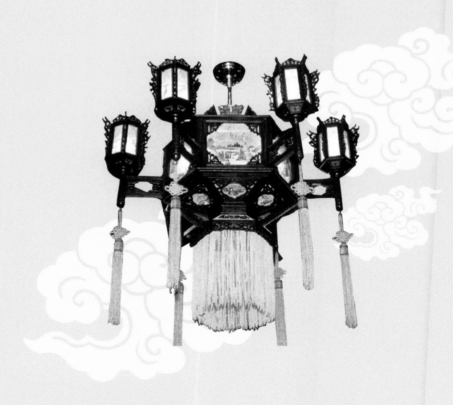

第五章

北京宫灯的传承

第一节　近代以前的北京宫灯传承人

北京宫灯在明清时期由宫廷造办处制作。民国时期由民间灯画店制作。中华人民共和国成立后至今，北京宫灯由北京市美术红灯厂等单位及个人、群体等制作传承。

前面介绍文人灯画时曾提到过米万钟所制的米家灯，其在明代的北京城里可谓名噪一时。清代的民间画师徐白斋因其所绘灯画存世甚多而载入史册，而清代的肖像画家贺世魁是画北京纱灯画的名家。

一、米万钟

米万钟，米家灯创始人，一生喜山水花木，工书画，擅诗咏。他在北京的寓所名"勺园"，位于今北京大学校园西南部。米万钟将勺园的风景绘于灯罩上，"丘壑亭台，纤悉具备"，做工十分精巧。有人作诗称赞道："鳌柱龙绢忽放光，金波艳影共流觞。嬉游人物俱传照，宛转亭台巧梧藏。好向空中呈色相，可于暗处作津梁。园林如画人如玉，映得丛畦色满堂。"如今北京大学图书馆内仍藏有米万钟所绘真迹。

二、徐白斋及远美斋画师

关于民间灯画师徐白斋，著名民间美术学家王树村有过深入研究，并收藏了部分徐白斋所绘灯画。他在《上元灯画》一书中，对徐白斋的灯画做了系统、全面的介绍。

徐白斋（1777—1852年），名廷琨，字白斋，号坦如，是清代著名的民间画师，原籍辽宁，出身旗籍贵族。学龄时，因其祖父获罪而削籍，家境败落。为了生计，自幼读书不多的徐白斋，走入了艺人

匠师的灯画行业，于北京东四灯扇店做学徒，勤奋苦学，博钻技艺，善绘灯画，出师后与当时北京的几位画师成立了远美斋画店，名噪京城。清道光年间徐白斋曾被召入宫为如意馆供奉，但因其性情耿直，不畏权势，固辞不就。在那个年代，手艺人家无产业，全凭手艺生存。远美斋画店的几位画师各有所长，留下了许多代表作。下面所列是他们的名号和代表作。

▲ 王树村收藏的灯画——《西游记》中孙大圣在蟠桃仙会上大吃大喝的情景

　　奎四，专长名山胜景，代表作有《燕京八景》，以《金台夕照》最佳。

　　奎五，擅长金碧山水，兼长篆刻，留有佳作《百寿图》。

　　奎四和奎五是清道咸年间北京著名灯画画师，画肆学徒，出师后

与徐白斋等几位画师一起成立了远美斋画店，除以卖画为生计，还创作纱灯屏画，多是选自古典小说、戏曲题材中的情节，作故事曲折生动的连环灯屏画。

翠环，清代北京著名灯画画师，生卒年不详，在远美斋画店应活作画。翠环专工花鸟，她的作品神形兼备，设色绚丽，有《百蝶图》《安乐长久图》《秋战图》传世。其中《秋战图》所绘为蟋蟀搏斗于白菜下，上有螳螂扑虫，非常生动。

石氏，精山水，画法学自元代画家倪瓒，专门绘制平林萧瑟的秋景，代表作有《三山图》。

缪方高，临摹钟鼎博古最精，有《十残图》和《博古花卉》传世。

醉陶，擅长写意人物，简洁生动，笔墨刚劲有力，格调犹如其人，《八爱图》称颂一时，是他的代表作。

花卉白，长于工笔勾勒花卉，尤其擅长画金钩紫菊，代表作有《九秋图》。

鲍九，擅长工笔重彩人物，尤其以刀马人物最佳，有《江南围猎图》《喜庆丰年图》传世。尤其《江南围猎图》人称精绝。

蔡绳格（1856—1933年），张次溪《北平岁时志》中记载："绢画颇有高手，道咸间徐五、鲍九两家绢灯最著名，徐笔超逸，鲍绘精工，徐惟鲍助，他人不敢接也。时人评北新桥西聚生斋徐画《醉菩提》绢画四十支，传神处为都门第一。"

徐白斋一生中，不知画了多少内容为人物的卷轴和扇画，也不知创作了多少幅小说戏曲题材的国画故事灯画，这些作品原本在茶楼酒馆、糕点铺中，可是近百年的连年战火，使这些商铺或关门，或转让，灯画也由此流散在市场画摊上了。

最先收藏徐白斋灯画的是蒙古族人奉宽（字仲严，后改名为鲍仲严），抗日战争前任职于北平研究院史学研究会。由于他世居北京，

对北京民俗颇为熟悉，认为灯画中以戏曲和小说故事为内容的作品，是研究我国戏曲发展和民间风俗习尚的重要史料。1919年经人介绍，他到北城南锣鼓巷纱络胡同田家（曾开饽饽铺），买下徐白斋所绘《昆弋杂剧》灯画104幅，精裱成册页，收藏起来。

　　1937年，东厂胡同有一位在东方文化事业委员会任职的日本人桥川，得知奉宽收藏有徐白斋灯画，便强行向奉宽换取了52幅，因奉宽当时无力抗拒，只好在每幅灯画上加盖了"元太祖三十世孙"和"鲍仲严氏收藏子子孙孙永宝用之"等印章后，任其掠去。按说，奉宽收藏的徐白斋灯画不轻易示人，怎么就让这个日本人知道了呢？原来，在桥川不知道奉宽收藏有徐白斋画作之前，已经搜集到徐白斋临摹的宋代《货郎图》，他得知奉宽也留意这些民俗类字画，便让奉宽为这幅画作书写题跋。奉宽在图上的题记中无意间提到了自己收藏的徐白斋画作，文中写道："余幼时，世升平，每元夜游地安市，深爱商肆间徐白斋所绘绢灯，笔意挺拔，叹为绘事中之黄钟大吕。乙未（1919年）六月，得徐之《昆弋杂剧》灯百幅，作《徐白斋灯画记》并小传，后来，此灯稍一展视，辄忆儿时岁节承欢事，不禁潸然。甲戌（1934年）八月，大平桥川子雍先生得徐之《货郎图》，嘱为题识，余欣然有同好，为贡刍言曰：我帮内廷有《货郎图》多轴，云是宋人笔，确否不知。所绘货，皆小孩玩具，所谓'打糖锣儿'的。所担物饤饾畸零，莫以数计，徐图亦如之，装作新年景况，盖此作，以借其笔腕而摹写宫内之灯头画《货郎图》。"正是这一题记，让桥川顺藤摸瓜，将奉宽所收藏的徐白斋灯画以借赏为名，强割半数，据为己有。

　　中华人民共和国成立以后，奉宽的子女于1960年将其收藏的灯画遗产捐献给文化部文物局。他们本打算转交故宫博物院，但因灯画是近代民俗文物，故宫博物院没有接收，后交给中国历史博物馆（现为中国国家博物馆），但当时的专家也认为这些灯画出自前门外打磨厂

▲ 王树村收藏的灯画——《水浒传》中李逵斧劈小衙内的
故事

和廊房二条灯扇画店工匠画工之手，艺术价值不大，所以也没办理
接收手续，只是暂时存放，代为保管。在中国历史博物馆工作了50多
年的研究员史树青，在20世纪90年代撰文《鲍家春灯》，其中写道：
"迄今三十余年，鲍家春灯仍在历史博物馆完好存放。"后任中国国
家博物馆馆长的宋兆麟也曾见过这些灯画。也正是由于这一捐献，才
使得民间灯画保存至今。

三、贺世魁

贺世魁，字焕文，北京大兴人，清代著名肖像画家，是画北京纱灯画的名人。

早在清朝初期，北京就有戏曲人物画、身段谱等绘画。清中叶，更有画家把当时某些演员画在纱灯或字画店门额上。清道光年间，集庆、萃庆、宜庆等京腔 6 大名班，荟萃各行角色，在北京各剧场轮流演出，盛极一时。廊房头条诚一斋南纸店，请贺世魁绘制13位著名京腔演员的图像匾额，悬于门首，以招徕顾客。他所绘戏装人物，十分传神，栩栩如生，"京腔十三绝"由此得名。据清代杨静亭《都门纪略·翰墨门》中"诚一斋"条下注文所记，这13位演员分别是：霍六、才官、虎张、恒大头、李老公、陈丑子、连喜、王三秃子、开泰、沙四、赵五、卢老、王顺。由于贺世魁常到前门戏园看戏，熟悉13位京剧演员的脸谱及表演艺术，所以他画的"京腔十三绝"被称为"纸上传神，望之如有生气"。只可惜，这幅真品已失传。

贺世魁还被清宫如意馆请去画《行乐图》，就是作游玩消遣状的人像图画。清道光四年（1824年），尚书禧仲藩推荐贺世魁进宫为道光皇帝画像，题作《松凉夏分健图》，后又为皇太后画像，得到皇宫中贵族的赏识，名传京城内外。

第二节 近现代北京宫灯传承人

一、樊勤农

北京从事宫灯制作的老艺人，大多是从文盛斋艺满为师的。比如，勤工壁画厂的掌柜樊勤农，就是在文盛斋出师，凭自己的本事组成一班人马，在灯行里独往独来。1949年以前，樊勤农在文盛斋是"跑外的"（跑业务的），他手中有一本文盛斋的样本，长期在外奔波，积累了不少经验，人又聪明，心眼一活，就离开了文盛斋，携此样本创办了"勤工壁画厂"。

1956年，宫灯行业商户文华阁支店、华美斋、勤工壁画厂和文盛斋等合并成立北京市美术红灯厂后，樊勤农任厂长，带领宫灯行业走入了一个崭新的发展阶段。

二、韩子兴

韩子兴（1887—1975年），人称"球灯韩"，是地道的北京人。他12岁学木雕，出师后为紫禁城及颐和园修理、制作宫灯，后来从事宫灯制作，可以说他是出自木雕行的宫灯艺人。

辛亥革命以后，北京传统手工艺品受到国际市场青睐，宫灯大量出口，韩子兴把在皇宫里见过的宫灯改革出新，再加上他手艺巧，灯一上市就深得国内外人士的好评。他设计制作出很多种宫灯、花灯，最有代表性的作品是球灯。

1949年以前，他住在宣武区南横街，家门口挂了一块小牌子——"韩记小器作"。他没带过徒弟，也没雇过伙计，一直是一个人单干。1956年公私合营，他被吸收到北京市宫灯壁画厂。1957年被国家授予"老艺人"称号，同时被北京市工艺美术研究所特聘为研究员。

20世纪60年代初，他到北京市工艺美术学校给学生讲课时，虽然不善言谈，可当他拿起工具后，能在很短的时间内制作出一盏球灯的雏形，令学生们赞叹不已。

球灯是一种悬挂在雕刻好的龙头杆上的宫灯。这种灯是由若干块不同的平面组成的，行里人说，做球灯最要紧的是灯体的拼接不能差分毫，否则装配不严，会七扭八歪十分难看。标准的球灯，从外观上看严丝合缝，挂在杆上更要十分牢固。韩子兴70多岁时，动作虽不快，但十分出活。他把球灯分解，每个局部为一体，分别粘好，然后拼成球灯整体，与别人零碎地拼粘相比，速度和效率大大提高了。他做的球灯外观严丝合缝，十分牢固。

韩子兴还有一点也与其他人做灯不同，一般人是用刨子刮角度，而他是用锉锉出角度，然后再粘到一起，又快又好。韩子兴大字不识几个，不会画图，也不会看图，但他凭着经验和爱琢磨的劲头，以及制作花灯非常麻利的功夫，愣是在球灯的基础上创作出了精美的鸡心灯。鸡心灯造型似倒垂的鸡心，由若干弧形弯曲、相互对称的镂空花板组成，其制作难度大，对接时不能差分毫。在鸡心灯的启示下，韩子兴还设计制作了钟形灯、桌灯、壁灯等多种多样的异形宫灯，为北京宫灯制作积累了宝贵的经验。

三、李冬雪

李冬雪，1911年出生，字禄华，原籍河北省宁晋县百尺口乡，12岁由同乡带到北京，经人引荐进入北京前门外廊房头条的华美斋学做花灯，出师后留在师傅身边继续学艺，兼跑外柜，负责送货、安装、结算。

李冬雪善于思考，日积月累，制作花灯的技艺大有长进，能用旧报纸剪出许多中国传统纹样，能用丝线、丝绳编织中国传统的万字、盘长等各种漂亮的结，能用铅丝做花篮、十二生肖、孔雀、凤凰等

花灯。为了方便业务，他把制作灯笼时沿袭成规的旧尺码改用"厘米"，给生产经营带来了方便。从此，李冬雪成了华美斋的台柱子。1945年8月日本战败投降后，华美斋实际上完全由李冬雪掌管。

1949年全国政治协商会议召开前夕，中南海怀仁堂、新华门、东四牌楼、西四牌楼等处都要悬挂大量的红灯笼。李冬雪带人将中南海原有的旧灯笼搬回，换灯面，换穗子，整旧如新，非常漂亮，还赶制了新灯笼。他们用肩扛手提的办法，把这些灯笼高高挂起，展示出新中国的崭新面貌。

1956年公私合营时，李冬雪加入了北京市宫灯壁画厂。1959年夏，工厂接到了为新建的北京人民大会堂、中国历史博物馆等十大建筑生产红灯笼的任务，李冬雪便与工人们一起连夜赶制。由于生产厂房面积有限，当时的崇文区领导特别批准腾出了缨子胡同的大庙用作生产车间。这批红灯笼，最小的直径也有1.8米，最大的直径有4.5米，用大圆木做上下灯盘，为了坚固，还得在盘上加箍。车间里一次只能生产两三只，撑起来的灯能到屋顶。

李冬雪学的是灯彩，擅长制作灯彩之类的各种灯。灯彩技艺需要多方面的知识，造型比例、绘画、编织、风土人情、民风习俗都要知晓。李冬雪聪明，干活手巧，又仔细认真，因而做出的灯非常美观。在制作故宫角楼灯时，他每天早晨五六点钟必去故宫一趟，精心观察揣摩，在内心构思图案，终于与同事们制作出了精美的角楼灯，被称为"红灯的妙品"。李冬雪也因此获得了"红灯李"的美誉。

1981年，李冬雪与工人们一起扎制的颐和园大戏台花灯在北京鼓楼展出，受到各界好评。

李冬雪的人品好，他也常说："艺高人品更重要。"他平易近人，不论哪位徒弟来请教技术问题，他从不推托，总是耐心地传授。1986年，李冬雪逝世。

四、袁振经

袁振经是北京市美术红灯厂的老技工，其技艺在厂里是数一数二的、人称"宫灯袁"。他在做学徒时专门学习木活雕刻，经过多年在生产第一线上的实际操作，全面、熟练地掌握了北京宫灯制作的所有工序。他制作的各种各样的宫灯，玲珑剔透、庄重、美观、大方，非常耐看，富有魅力，欣赏价值很高。

1980年，我国领导人赴美访问，作为国礼赠送给时任美国总统尼克松的一对宫灯，异常精美、深受好评，这对宫灯的制作者就是袁振经。

袁振经善作木制宫灯，尤其擅长雕刻。袁振经制作的宫灯花牙子饰物，显示了他深厚、精湛的木雕技艺功底。当众多旅游者光顾北海公园内的仿膳饭庄时，店堂里典雅富丽的几百盏各式各样的宫灯、吊灯、壁灯，令观赏者无不为之惊叹。这些由北京市美术红灯厂制作的作品，显示出了当代北京工艺美术的高水平。

北京市美术红灯厂的设计师马元良说，他与袁振经是一对极好的搭档，马元良设计，袁振经制作，这一默契配合使北京市美术红灯厂取得了十几年的辉煌。1984年，袁振经为天安门城楼大厅内制作的大型吊灯、壁灯，在室内的装饰和照明上起到了锦上添花的作用。1985年，他为首都机场大厅制作的吊灯，颇受中外旅客的赞赏。1986年，他为参加香港精品作品展，制作了龙凤杆球灯，体量只有核桃那么大，堪称木制宫灯中的精品。展出期间，一直广受好评。

袁振经不只在国内制作宫灯，还曾到日本施展才艺。1991年10月，日本在北海道仿中国园林景观新建了天华园。园内中国式建筑室内所有的宫灯都是袁振经亲手制作的，共有吊灯、吸顶灯、壁灯、戳灯等16种样式，77盏宫灯，造型新颖、工艺精细。天华园一开放，便吸引了众多的参观游览者。日本人盛赞："中国式的宫灯独特优美，造型别致，古色古香，典雅大方，与室内装修非常协调，起到了画龙点睛的作用……它为中日民族文化艺术的交流铺了一道彩虹。"

第三节　现今北京宫灯传承人

一、马元良

马元良，1942年生于北京，1962年毕业于北京工艺美术学校雕塑专业。他自幼酷爱绘画，毕业后，师从著名写意花鸟画家万砚北，又学习著名画家王雪涛、刘继卣、郭传璋等名师的画风与技法，在绘画艺术上打下了坚实功底，形成了自己独特的绘画风格。

马元良在艺术创作过程中，注重自身情感的流露，充分运用各种绘画技法，表达自己对现实世界的切身感受。他在北京宫灯中所绘制的山水画作，远近高低错落有致，浓淡虚实层次丰富，水雾雨气交叉变化，画面气脉相融，生机勃勃。他的花草画，追求神似，形似点到即止，重笔浓墨突出花朵含苞或怒放的争妍神韵。他笔下的飞禽走兽，活泼可爱，皮毛质感十足，充满灵性的双眼，注视着画外的世界，令人顿生怜意。他作画时，用墨干脆利落，一挥而就，不拖泥带水，充分利用墨的浓、淡、干、湿的变化，一笔落下，表现出多个层次，画面生动传神，意境尽显。

▲ 北京宫灯设计者、国家级代表性传承人马元良

马元良长期在北京市美术红灯厂工作，并出任总设计师，他多次为天安门城楼和重

要的国事活动设计出具有浓厚民族特色的宫灯。北京市人民政府为他颁发了"高级工艺美术师"的任职资格专业证书。他设计的各式宫灯，出口到俄罗斯、日本和东南亚国家，深受海内外人士的喜爱。

　　马元良在40多年北京宫灯的设计生涯中，始终在传承的基础上不断发展创新。百花戳灯的设计灵感源自工艺美术行业提出的设计产品要百花齐放的理念。他在设计中善于观察环境，使设计出来的产品与建筑及环境布置相得益彰。北京饭店贵宾楼、北海仿膳饭庄、天安门城楼等处都留下了他所设计宫灯的印迹。他对北京宫灯的贡献之一是为传统宫灯添加了子灯，创作出了子母宫灯新形式，使北京宫灯更显恢弘。

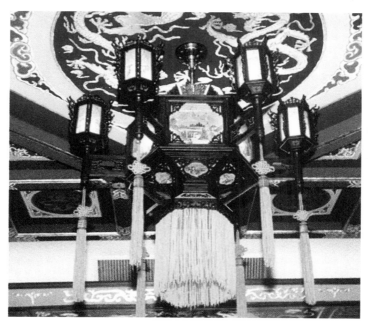

▲ 北京饭店贵宾楼云盒子母灯

▲ 天安门城楼会客厅内双层云盒子母灯

二、翟玉良

翟玉良是北京宫灯专业技师，是北京传统宫灯技艺的传承人。他于1975年进入北京市美术红灯厂，并因为自小就喜欢动手制作家常日用品和一些工艺小摆件，被分配到宫灯车间学习宫灯制作技艺，师从袁振经。从此，他与宫灯结下了不解之缘。

在30多年的从业经历中，翟玉良制作的宫灯有传统式样的四方、六方、八方宫灯，还创新出了以前从没有过的新花样，比如缩口宫灯、花篮宫灯、大灯边上挂小灯的子母灯等。故宫、恭王府、福佑寺等多处古迹都留下了翟玉良带领技师修复的宫灯。从天安门城楼到颐和园、大观园等古代建筑园林，再到钓鱼台国宾馆、北京饭店等，都悬挂着凝结了他们汗水与智慧的作品。无论是查找历史资料、走访老艺人、严谨地制作复古宫灯，还是结合现代设施和审美需要不断创造新式宫灯，都离不开宫灯师傅们数十年扎实的技艺功底和对宫灯的热爱。

▲ 北京宫灯技艺传承人翟玉良

　　翟玉良已经60岁了，在几十位宫灯师傅中他还算是年轻的。他说："作为北京宫灯的传承人，我感到无比自豪，同时也深感肩上的责任和压力。所谓传承人，就是在传统文化中起承上启下作用的继承者，要为我们的传统技艺的保护、延续、发展、创新贡献力量。"

三、王燕敏

　　王燕敏，1947年出生，人称"花灯王"。20世纪末，他组建了北京灯彩艺术工作室，除制作纱灯、年灯、走马灯，还复制了几十盏宫廷式落地灯。他在昌平举办的北京宫廷灯彩汇报展，引起了文化艺术界专家的关注，北京市文化局、北京市文史研究馆、北京工艺美术行业协会、北京民间文艺家协会、北京玩具协会、北京工艺美术学会及社会各界人士到场观赏。2010年10月，他与北京工艺美术学会一起组织了北京国际灯彩艺术研讨会，吸引了加拿大、美国、法国、俄罗斯等国的艺术家，以及清华大学美术学院、中国艺术研究院等专业人士

共同研讨中国灯彩文化。

四、李邦华

李邦华，1950年出生，原籍天津市，其父李殿元是天津著名的泥塑、彩塑艺人"娃娃李"。他自幼喜好手工艺术，1974年进入北京市美术红灯厂学习扎制花灯，练就了一手扎制生肖灯、走马灯的高超技艺，其作品多次参加工艺美术行业作品展并获奖。2005年以后，他到北京鑫瑞祥通文化发展有限公司从事北京宫灯的制作。《中国工艺精华》对李邦华的艺术创作给予了详尽的介绍。

"红灯李"李冬雪老师傅，在他的晚年倾心培养了一批徒弟，其中的佼佼者首数高徒李邦华。

李邦华从小随父学艺，在泥塑、彩塑方面打下了扎实的造型基础。参加工作后，他被分配到北京市美术红灯厂向李冬雪师傅学习灯彩技艺。李师傅手把手地教，他认真地学，深得李师傅的厚爱。于是，李师傅把他多年积累的技术经验传授给了他。

李邦华把学到的技术运用在创作上，颇见成效。1986年，他设计制作的大型灯彩——龙舟，在继承传统灯彩的基础上，大胆地把造型艺术融入其中，使其更加生动有活力。此作品在当年的精品优秀作品展览会上展出，受到众多观赏者的好评，被评为优秀作品。

在1988年香港精品展览会上，那盏只有15厘米的乌龟长寿灯，便是李邦华的作品。制作这件作品时，他采用了以往制作长寿灯的技艺，并在工序上力求精巧、过细制作，经过精心制作，终于制成了袖珍的乌龟长寿灯。在制作过程中，李邦华为求造型逼真，便把活的乌龟拿来仔细观察，反复琢磨其形态和动态，因而制作的乌龟长寿灯形象生动，栩栩如生。

李邦华曾为北京电视台和中央电视台的元旦、春节联欢晚会设计制作了许多彩灯、串灯。北京电影制片厂和长春电影制片厂所拍摄的

《方世玉》《班禅东行》及《红楼梦》中的各式各样造型的彩灯、道具灯，也都是他设计制作的。

李邦华在继承老艺人李冬雪传统工艺的基础上，在实践中不断探索创新，进而发展了传统工艺，使自己的灯彩作品更具有生动性和趣味性。他每设计制作一件作品，总是从欣赏的角度切磋琢磨，力求达到精美夺目、魅力无穷。如他在设计制作花灯、六方走马灯时，将文学性、艺术性、趣味性融为一体，使《红楼梦》《西厢记》《水浒传》《三国演义》等人物故事生动展现，同时整体结构造型新颖、别致、美观。观赏他设计制作的走马灯，如同欣赏一个故事或一出戏曲，使人回味无穷。人们赞赏他这种执着的求艺精神，故而称他"花灯李"。

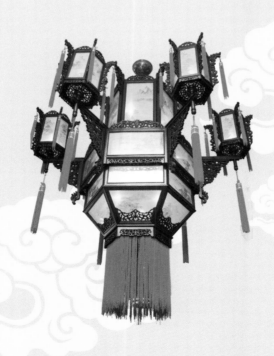

第六章

北京宫灯的现状及发展前景分析

一、发展情况

北京宫灯不同于其他行业，它既有传统美术的特征，又有传统技艺的表现，其发展具有典型的传统工艺美术发展特性。

中华人民共和国成立以后，尤其是20世纪80年代，北京传统工艺美术行业在北京乃至全国的历史发展中起到了重要的作用，在北京的经济建设中，它作为创汇大户为国家和政府赚取了大量外汇，逐步成为北京经济发展的支柱产业，成为北京市经济的重要组成部分。据《北京工艺美术》总第九期《北京传统工艺美术需要重点保护》一文中提供的数据，1981年"北京工艺美术品总公司出口创汇达1.5亿多美元，成为当时北京市对外贸易中创汇最高的行业"。同时，它以国家礼品等方式充当国际间友好使节的角色，增进了各国人民的了解和友谊，为中华民族赢得了崇高荣誉，宣传了华夏文明，弘扬了爱国主义，也为中国和世界各地文化交流做出了不可磨灭的贡献。北京传统工艺美术以其特有的皇家文化和北京地方文化特色，为北京的政治、经济、文化事业锦上添花，使工艺美术产业进入到最辉煌的时期。

北京市美术红灯厂也正是在这一时期，产值和利润都达到了历史最高。《北京志·工业卷·工艺美术志》中的统计数据也体现了这一点：北京市美术红灯厂1980年工业总产值为243.2万元，利润总额为69万元；1988年工业总产值为201.2万元，利润总额为31万元。大红灯笼也走出国门。1985年扎伊尔总统府的80盏木制宫灯，日本天华园的大宫灯均来自北京。许多新的宫灯品种也是在这一时期设计制作出来的。

进入20世纪90年代后，特别是90年代中期后，受北京传统工艺美

术全行业开始由繁荣走向衰落的影响，北京市美术红灯厂的生产销售也出现产值、利润逐年下降的状况。

1993年，北京市美术红灯厂作为股份合作制试点企业，建立了北京市美术红灯厂有限责任公司，其工业总产值仍呈现逐年下降的趋势，如来自北京工艺美术行业统计所示：

单位：万元

年份	1996	1997	1998	1999	2000	2001
产值	211.9	175.6	103.8	158.2	122	111.3

（1999年，为庆祝中华人民共和国成立50周年，各种类灯具需求量大增，北京市美术红灯厂总产值有所上升。）

近几年北京市美术红灯厂变成了只有30多人的小企业，其境况更不容乐观。造成企业总产值下降、利润滑坡的原因除了受上面所说之全行业状况的影响，还有以下几种因素的影响。

第一，不适应经济体制改革。

经济体制改革以前，北京市美术红灯厂只是生产型企业，企业的产品生产由国家统购统销，企业只需按照上级管理部门下达的生产任务，完成某种品类的宫灯生产指标即可，不用关注销售市场。国家由计划经济体制过渡到市场经济体制后，企业进入市场，自产自销，企业角色转向生产销售型，北京市美术红灯厂在生产管理上对这种突然的转型很不适应，难以驾驭。

第二，单一外销模式被打破。

改革开放以后，传统工艺美术行业产品单一外销模式发生根本变化，工艺美术品的出口权不再专属工艺美术行业，这给一些像北京市美术红灯厂这样的工艺美术企业在销售渠道上带来了极大的困难。

第三，企业管理观念陈旧。

市场经济的原则是竞争，各企业一下子转不过弯来，生产观念陈旧，因而产品成本居高不下，价格缺乏竞争力，同时也没有开发出一些适应市场的新产品，产品不受市场欢迎，因而陷入困境。

第四，国际环境变动的影响。

北京传统工艺美术行业的工艺品以前大部分是外销，改革开放后20多年里几次国际环境变动对北京传统工艺美术行业有显著的冲击。1985年的《中国经济年鉴》中记载："从1982年下半年开始，工艺美术品出口下降，外贸库存增大。"尤其是1997年东南亚发生的金融危机，也对工艺美术行业的发展产生了非常不利的影响，使某些企业步履维艰。

第五，国内产品市场竞争激烈。

20世纪80年代末至90年代初，国内的个体经济、私营经济和乡镇企业如雨后春笋般迅猛兴起，北京传统工艺美术行业在兴盛时期扶持起来的外加工点，在脱离了企业以后，用掌握的技术，采用廉价材料，压低价格，抢占了市场份额。

第六，税收影响。

北京市美术红灯厂是由许多个体经公私合营后成立的工厂，按照计划经济体制的企业结构，其企业性质为集体所有制企业。历史原因造成了对企业的高税收，不但几十年未变，又多了增值税等多项税种，致使已经被市场冲击得不堪一击的企业更加困难。

二、政策扶持

为了全面保护如北京宫灯一类的传统手工艺品类及其企业，国家制定了一系列保护性法律、条例。

1997年5月20日，国务院令第217号发布《传统工艺美术保护条例》，目的是为了保护传统工艺美术，促进传统工艺美术事业的繁荣

与发展。条例规定要对"百年以上，历史悠久，技艺精湛，世代相传，有完整的工艺流程，采用天然原材料制作，具有鲜明的民族风格和地方特色，在国内外享有声誉的手工艺品种和技艺"，采取搜集、整理、建立档案，征集、收藏优秀代表作品，对其工艺技术秘密确定密级，依法实施保密，资助研究，培养人才等保护措施，并在作品征集、人才职称评审、原材料采购、突出成绩表彰奖励等多方面，都给予了明确规定。

2001年5月18日，联合国教科文组织公布了世界首批人类口头和非物质遗产代表作名录，标志着在世界范围内对人类口头和非物质遗产的抢救与保护已引起高度重视。2002年12月，中国艺术研究院在北京举办人类口头和非物质遗产抢救与保护国际学术研讨会，标志着人类口头和非物质遗产的抢救与保护工作在我国全面启动。2003年2月25日，中国民族民间文化保护工程国家中心在中国艺术研究院正式挂牌，标志着文化部在2003年1月20日宣告启动的中国民族民间文化保护工程有了专门的规划统筹和组织实施机构，也就是我们现在所说的非物质文化遗产保护工作初级阶段。

2005年，非物质文化遗产项目普查、名录项目申报、评审等项工作逐步展开。到目前为止，国务院已经批准公布了4批国家级非物质文化遗产代表性项目名录，北京灯彩名列其中。

2011年2月25日，中华人民共和国第十一届全国人民代表大会常务委员会第十九次会议通过了《中华人民共和国非物质文化遗产法》，并于自2011年6月1日起施行，使非物质文化遗产项目的保护有法可依。

2014年5月19日，工信部发布了《工艺美术行业发展的指导意见》，制定出工艺美术行业发展的主要任务：指导企业分类发展；引导产业合理集聚；加强人才队伍建设；推进技艺传承创新；强化自主品牌建设等。指导意见提出，到2020年年底，工艺美术行业保持稳步

发展；培养多层次的管理和设计人才；专业技术职称和荣誉称号评审工作科学化、制度化；培育一批行业名人、名店，涌现一批行业珍品；争创更多中国名牌和国家地理标志保护产品；建立起多个行业服务平台；培育和认定100个以上工艺美术特色区域；建立起200个大师工作室。良好的政策环境，为传统工艺美术行业的发展提供了行之有效的保障。

第二节　北京宫灯的发展思路

　　历经了工艺美术全行业的衰落之后，国家及行业组织对企业采取了给予政策、资金扶持，人员培训等多方面的扶持计划，很多企业也与时俱进，开拓思路，进行自救，实现了扭亏为盈，在行业中确立了自己的品牌和地位。

　　对于北京宫灯而言，也可以借势发展，让昔日的皇家风范、古老的传统手工技艺，融入新时代，再现夺目风姿。

　　北京宫灯的发展应分为保护与创新两部分，一是属于非物质文化遗产保护范畴的传统技艺要保护，二是为保障企业的生存发展而创新。

一、保护

　　非物质文化遗产的保护工作，不论是在国际，还是在国内都有一些很好的尝试和成功的经验。

　　（一）以对文化内涵的保护与传播为主

　　第一，以政府为主导，社会协调，非物质文化遗产项目积极参与。

　　比如，在由政府牵头组织的"2012两岸城市文化互访系列——北京文化周"活动中，"燕京绝技——北京非物质文化遗产展览"在台北松山文化创意园区率先登场，从不同层面集中展现了古都北京传统文化中的皇家气韵和市井民生。景泰蓝、面塑、皮影、蒙镶、宫灯、绢人，以及老北京的吉祥物"兔儿爷"等20多个非物质文化遗产项目的200件作品同台亮相，让台湾民众近距离领略了北京非物质文化遗产项目的风采，也让其了解了北京的传统文化。

由文化部、北京市文化局及各区县文化部门组织的非物质文化遗产大展等活动，也让民众更加了解非物质文化遗产项目及中国文化的发展历程。

由教育部门发起的"非物质文化遗产进校园"活动，不仅传播了非物质文化遗产项目本身，也让下一代了解到本民族的传统文化艺术。

文化部门与外事部门联合组织的各种文化交流活动中，我国民间传统手工技艺的展示，让世界了解了中国，认识了中国的传统文化。

对非物质文化遗产项目的保护、扶持与发展，为北京宫灯提供了一个发展空间。每年元宵节期间，东城区的崇文门外街道和前门大街都举办灯会，其间各种彩灯、纱灯吸引了众多游人前来观灯，其盛景再现了早年间灯市的繁华。

2013年，前门大街灯会期间，在台湾会馆举办的画家画灯活动别有新意。由北京市美术红灯厂制作了各色纱灯，再由两岸诸位书画家在上面作画，山水、花鸟、书法跃然灯上，展示出别样情怀与意韵，经书画家装点的纱灯极具观赏和收藏价值。画托起了灯，灯火红了节，这就是多元协调的范例。

▲ 前门大街举办元宵灯会时挂起的大红灯笼

▲ 台湾会馆举办两岸画家同画彩灯活动

　　所有这些活动，在展示非物质文化遗产项目的同时，也是在向世界、社会推介非物质文化遗产项目。然而，北京市美术红灯厂若想携北京宫灯参加这些活动，展品和宣传品的准备等，都需要一定的费用支出，一个连职工工资支付都困难的企业，若无资金支持，参加这类活动是有难度的，所以在各类这样的展示活动中，很难见到北京宫灯的身影。因此，政府的资金支持，对有些企业是杯水车薪，而对北京市美术红灯厂而言，就有可能是雪中送炭。

　　第二，以文化研究、宣传助力非物质文化遗产项目发展。

　　非物质文化遗产保护工作在全国范围内展开后，引起了社会各界的广泛关注。北京市民盟等社团组织，在非物质文化遗产项目的保护问题上，做了广泛的社会调研，提出了非物质文化遗产保护工作要在传承保护和开发利用，传承扶持的规范政策制定，以及文化内核的传承传播等方面下功夫。

　　北京师范大学、首都师范大学、北京联合大学等高等学府，发挥

自身实力，以导师带研究生的形式，成立课题组，开展以非物质文化遗产项目为内容的课题研究，一方面在历史资料查询整理上系统化，另一方面使现有文献数据化，使文字、音像得到永久保存，并在高等院校设立非物质文化遗产研究专业，培养这方面的高级研究人才。

电视台、报纸、广播电台等宣传媒体，以不同的节目形式宣传非物质文化遗产项目，使保护非物质文化遗产变成全民的文化自觉行动，使具有民族特色的传统艺术深入人心。在各种民俗节日以及特定的文化遗产日活动中，非物质文化遗产项目展示已经成为重要的内容。

北京宫灯作为灯彩的扩展项目列入国家级非物质文化遗产名录，其发展与传承也同样得到了社会的关注。北京联合大学师范学院师生组成的调研团队，在对北京市美术红灯厂进行了连续采访后，为企业的发展提出了很好的建议和规划。

他们建议企业要把发展重点放在改善内部环境上，第一要改善人才机制，注重人才培养；第二要注入科技动力，引领产业发展；第三要加强产品创新，细分消费市场；第四要树立品牌形象，创新营销方式。这无疑是为企业开出了一剂立足自我、改善自我、发展自我的良方。

现在虽说社会各界对北京宫灯的发展、现状及未来进行了调研，但还没有一个研究部门帮助北京市美术红灯厂更深入地挖掘北京宫灯的文化内涵，这种文化包括宫灯文化、造型文化、民俗文化等，以及怎样才能以文化为先导，将北京宫灯推广到市场中。

（二）发挥行业组织的作用，为北京宫灯树品牌

现在的非物质文化遗产保护研究中，结合国外成功的保护经验，有人提出建立"社会企业"，即一种有别于政府、企业的创新型、非营利性社会组织。其应具备以社会任务为导向，以企业家的精神来从事社会公益行动等为特征。如日本的传统工艺品产业振兴协会、法

国的手工艺行业理事会等，类似于我国长期存在的工艺美术行业协会，其在传统手工艺类非物质文化遗产项目的保护中，起着关键性的作用。

北京工艺美术行业协会曾组织手工技艺传承人到清华大学进修；每年组织传统手工艺项目到中国港、澳、台地区进行交流、展演活动；为工艺美术大师及非物质文化遗产传承人开办计算机培训班。这些都为非物质文化遗产项目，以及项目传承人继续教育、增强自身内在实力，搭建了发展平台。

依据《工艺美术行业发展的指导意见》，北京工艺美术行业协会作为工艺美术企业的社团组织，在传统手工艺的发展中，有义务、有资格、有能力助北京宫灯一臂之力，在品牌培育、品牌宣传与保护、知识产权保护等方面给予必要的指导，并在北京宫灯的实体销售渠道和电子交易体系中给予具体的帮助。目前在网上检索"北京宫灯"，所有的网上销售都找不到北京市美术红灯厂，这说明在信息化、网络化相当普及的今天，北京宫灯已经落伍了。对这样的企业，很需要行业协会给予特别的支持。

（三）借助社会力量，让北京宫灯再现皇家风范

众所周知，宫灯出自宫廷，北京宫灯祖籍就在紫禁城。自辛亥革命后，宫灯的制作技艺流入民间，但很多宫灯实物却被永久地封存在紫禁城。

2013年，故宫博物院启动对院藏文物抢救性科技修复保护工作，对包括宫廷灯具在内的七大类别文物进行修复，北京市美术红灯厂的北京宫灯技艺传承人翟玉良受聘参与宫灯的修复工作。这种修复不仅是对故宫所藏文物的保护，也是对传统手工技艺的拯救，更是使古老工艺精品再现的必要之举。

对文物的抢救，或是在具有北京传统特色的古代建筑中新建与之相配的室内设施，一方面可以使传统技艺有用武之地，另一方面还可

以原汁原味地展现北京历史文化风貌。

在修复的同时，还可以发挥博物馆的作用，举办专题宫灯展，如故宫举办的清宫扇子展、清宫珍品展等，展示宫廷文化。

二、创新

这里所说的创新，是基于传统的产品创新。从北京宫灯的发展脉络看，明清时期宫灯的繁盛，主要就是因为新品不断，除了新材料使用，还有样式的不断设计出新。1949年以后宫灯也有一段繁盛阶段，究其原因，也是创新所致。这一阶段，北京宫灯在传统的六方样式的基础上，研发出子母灯、走马灯新样式，工艺上也由简单地镏出花纹，发展为更多地使用透雕，在光的映射下产生剪影的效果。当然所有这些都离不开其生存背景。北京宫灯产品创新，要从以下几方面着手。

首先，要将产品的成本降下来。因北京宫灯的皇家文化特征，材料贵重、做工精细是其延续至今的不变理念。如今，在先进设计理念的支撑下和现代科学技术的引领下，新材料、新工艺、新技术不断涌现，成本低、质量好的材料完全可以替代高质、高价的红木。北京宫灯若想走进百姓家中，不降低成本是不可能实现的。

其次，必须实现设计创新。可以将北京市美术红灯厂作为大专院校艺术系的校外实践基地，引入先进的设计理念和设计方法，运用计算机等现代工具进行设计，提炼宫灯的传统文化元素，融入时尚设计中。

最后，走进"北京礼物"的行列。北京宫灯体现着北京的传统文化，可以作为北京符号的代表。传统样式的六方宫灯、雕刻得玲珑剔透的球灯、花篮式的壁灯、如孔雀开屏般美丽的顶灯，它们既可以作为室内装饰用灯，又因其纹饰具有美好寓意等，也可以将它们微缩成礼品灯。

产品的创新来源于对新生事物的接受与理解，来源于开阔的思路、丰富的知识，只有这样企业才能生存、发展，古老的北京宫灯才能焕发出新的青春。

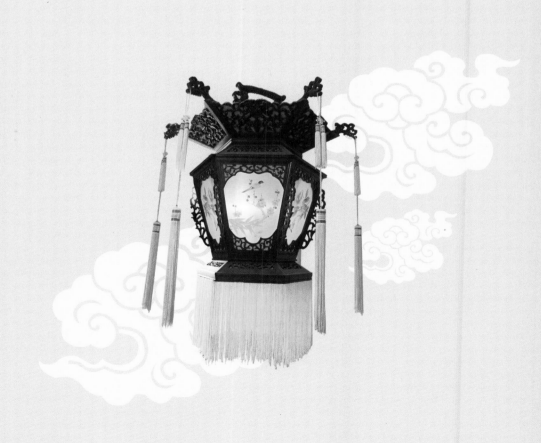

第七章

北京宫灯精品赏析

北京宫灯包括各种纱灯、彩灯，品种繁多，做工不同，造型各异，人们可从下面4个方面去欣赏北京宫灯。

一是从设计造型上看，美观、庄重，无论挂在室内、室外，都与周围环境协调。因为北京宫灯不单单是为了照明，其不可忽视的主要功能，是起到一种映衬、点缀景观的作用，所以整体的可观性和局部的典雅庄重，使它能构成一道耀眼夺目的风景。

二是从工艺上看，用料考究，做工精细，从里到外，每道工序一丝不苟。

三是从内涵上看，每盏北京宫灯都有其创作意图，是用灯传达给人们一种吉祥寓意，在欣赏灯的造型、工艺的同时，也要关注其造型或纹饰中所蕴含的意义。

四是从绘画上看，灯画的内容和画风、画技都是北京宫灯文化价值的体现，其中的观赏价值和收藏价值也在灯画中体现出来。灯画一直都伴随着北京宫灯，而且灯画很多都为名家创作，欣赏起来别有一番韵味在其中。

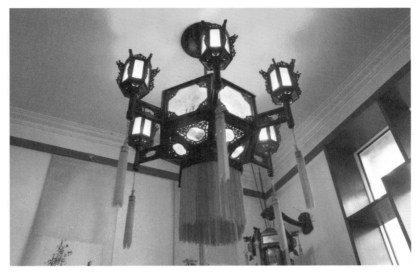

▲ 云盒子母灯

　　这是一组大型吊灯，由六面灯扇组合成盒状母灯，每一面都是方方正正的，画片上绘山水。母灯底部为缩口灯扇，上面的镂空花牙子仿古代建筑彩绘形式，中间为云朵形，镶彩绘山水灯画，缩口处饰流苏裙边，呈现出一种飘逸感。母灯上方设计的是镂空雕刻的毗卢帽式灯帽，更增添了几分庄重。由母灯伸出过梁连接子灯，过梁为与母灯底部的云朵形镂空花纹相呼应，也设计出同样的镂空花纹。子灯为六方宫灯，立柱及灯扇上方都以镂空缠枝花纹装饰，子灯下方是如同古代建筑垂花门的垂头设计，下悬流苏，动感十足。

　　这组灯是20世纪80年代的作品，是由北京市美术红灯厂技师马元良为北京饭店贵宾楼设计的。目前这组灯已经不知去向。

北
京
宫
灯

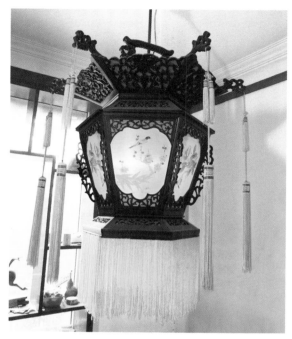

▲ 花篮灯

　　在北京市美术红灯厂的展厅内挂着一只花篮灯，这只灯是仿照20世纪80年代所做的百花戳灯制成。据北京市美术红灯厂职工回忆，当年那对百花戳灯作为国礼，送给了南斯拉夫总统铁托。

　　这只花篮灯的灯体按照六方宫灯的基本造型制作，下方缩口，以体现出花篮的形状。这只宫灯所表现出的最大特点是在灯体的上部，即灯帽和提梁部分。花篮灯的灯帽设计比其他种类灯的灯帽高，与灯体一样也分为6块，向外敞开着，仿佛花篮的外翻边。在灯的弯梁上方再加一个提梁，宛若花篮的提手。花篮灯的另一个特点是整只灯通体采用花卉雕刻。灯体的花牙子镂空雕刻缠枝花纹，灯帽上镂空的花叶和花枝衬托出一株盛开的牡丹，牡丹盛开，蜿蜒向上，正好就成了提梁的两根立柱。宫灯上探出的龙头，也换成了花的枝叶。若在花篮上插满鲜花，高高挂起的花篮灯，即便不是灯亮时，也能让人联想到仙女散花。

　　在中国的传统文化中，牡丹被称为"百花之王"，有圆满、浓情、富贵的美好寓意，将这一题材用在宫灯上，寄托了人们对美好生活的憧憬。

▲ 走马灯

20世纪80年代，北京宫灯不但在产值和利润方面创下了历史最高，而且新品不断推出。位于北京西客站南广场的泰和顺酒店，一进大门便可见一盏大型的走马灯，灯亮灯行，灯息灯停。

这个走马灯的体量之大是前所未有的，因为酒店大厅中间是高高的天井，旁边是盘旋而上的楼梯，在这里悬挂宫灯，既要与整体布局协调，又要大气有特色。设计者根据这一需求设计出双层、六方的大型走马灯，直径4.6米，高4.2米。旋转的灯身上画着形神兼备的红楼十二钗。当灯身转起来后，飘飘如仙的美女仿佛从身边缓缓走过，你方唱罢我登场，在这里迎接着八方来客。

这盏走马灯的局部设计也别具匠心，宫灯的立柱采用双柱设计，既增加了宫灯整体的稳定性，又具有中国传统器具——鼎的造型特征。灯上部毗卢帽式灯帽及灯扇上的花牙子设计是缠枝纹和回字纹的组合，表达了生生不息、富贵久远的寓意。整体风格设计与店堂内的和玺彩绘等中国传统装饰相得益彰，庄重中透着华丽。

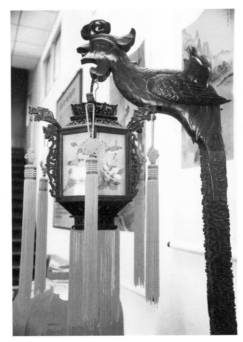

▲ 凤头杆球灯

　　球灯的结构及制作方法与六方宫灯有所不同，从结构而言，球灯无需主框架，只将灯扇和花牙子按一定顺序黏接起来，组合成球状宫灯。球灯不论是悬挂在屋顶上，还是挂在灯杆上作戳灯，或是用作台灯，都能显出它的古典、圆润之美。

　　现在，球灯已经成为北京市美术红灯厂的重点产品，并在原有球灯的基础上不断创新出不同的形状，再配上龙头杆或凤头杆，更能与古典家具相得益彰，呈现出宫灯的高端、大气。

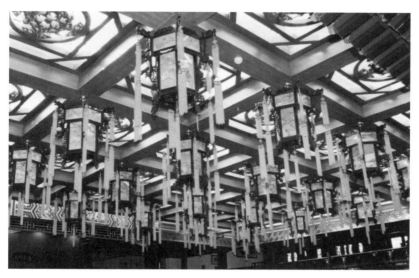

▲ 菖蒲河公园戏楼宫灯

菖蒲河公园戏楼是中式装修风格，门窗、二楼观众台栏杆和顶棚的装饰均采用木雕形式。为了配合这一装饰风格，北京市美术红灯厂为其设计了标准的六方宫灯，有规律地悬挂于戏楼的顶棚上，与戏楼的整体风格相得益彰，既体现了北京传统宫灯的龙纹雕刻特点，又体现出皇家文化特色。

在宫灯上大量使用龙纹雕刻，一是中国传统文化中的龙图腾崇拜，二是体现皇家器物的庄重与至高无上，三是龙所代表的各种吉祥寓意。人们认为，在龙的造型中集中了各种动物的优点，所以一代一代的宫灯艺人为龙纹的雕刻总结出了"鹿角牛头眼似虾，鹰爪鱼鳞蛇尾巴。有人要写真龙像，三弯九曲就是它"的口诀，即龙突起的前额表示聪明与智慧，角似鹿表示社稷与长寿，耳如牛寓意名列魁首，眼似虾表现出威严与思索，两对鹰爪则显示着勇猛，眉似剑象征着英武，鼻如狮则象征宝贵，如蛇之尾表示灵活，如马之齿则代表勤劳和善良。

参考书目

戴岱：《又到华灯初上时》，《收藏家》，2009 年第 12 期。

李苍彦：《中华灯彩》，北京工艺美术出版社 2013 年版。

梁金生：《城南工艺美术》，科学普及出版社 2001 年版。

李绍斌：《雍正灯彩照古今》，《东方收藏》，2011 年第 2 期。

孟皋卿：《中国工艺精华》，新华出版社 2000 年版。

孙景琛、刘恩伯：《北京传统节令风俗和歌舞》，文化艺术出版社 1986 年版。

佟莲：《回忆开国大典大红宫灯挂上天安门》，《中国人大》，2009 年第 15 期。

王树村：《上元灯画》，北京工艺美术出版社 2010 年版。

王树村：《中国民间画诀》，北京工艺美术出版社 2003 年版。

王绎、王明石：《北京工艺美术集》，北京出版社 1983 年版。

张旗、裴朝军、李江：《北京手工艺研究文集》，知识产业出版社 2013 年版。

曾哲锋：《珠光撒海话宫灯》，《荣宝斋》，2012 年第 5 期。

北京宫灯历史悠久，但详细介绍北京宫灯发展史、技艺以及内涵的专著基本没有，只有一本1960年由建筑工程部建筑科学研究院编写、文物出版社出版的画册《宫灯》。此次编辑出版《北京宫灯》一书，是对北京宫灯这一非物质文化遗产项目进行全面、系统地阐述的极好机会，该书可以让更多的人了解北京宫灯，也可以为专业人士研究北京宫灯提供参考。

写《北京宫灯》这本书，对我来说是一次历练。虽然从2005年非物质文化遗产保护工作一开始，我便参与其中，写过包括北京宫灯在内的多项传统美术和传统技艺类的论证报告，也查阅过大量文献资料，但像这样对北京宫灯从历史、

技艺到其文化内涵予以详细叙述，对我来说仍有相当大的难度，有点儿"赶着鸭子上架"的感觉。所幸有前辈李苍彦、朱洪所撰写的相关书籍作为参考，此外北京联合大学师范学院师生组成的北京手工艺研究团队对北京宫灯所做的深入调研，对撰写本书别有启发。

在编写过程中，为了深入了解北京宫灯制作过程及技艺特征，我采访了北京宫灯的传承人马元良和翟玉良。他们从宫灯的设计，到原材料的应用，再到具体的制作都做了详细的介绍。依据他们的口述，整理出了"北京宫灯的制作"一章。

今天，《北京宫灯》能够编辑出版，是北京市文化局非物质文化遗产保护中心对非物质文化遗产保护工作高度重视的结果。在此，对他们的大力支持表示感谢。同时感谢北京出版集团在图书的编辑等方面给予的具体指导。

相信《北京宫灯》的出版将对非物质文化遗产保护工作起到传承、传播的作用。

李俊玲